世界太無聊
我們需要**文藝復興**

9位骨灰級的藝術大咖，幫你腦袋內建西洋藝術史

顧爺——著

原點
UN-
3OOKS

目錄
CONTENTS

一切從這裡開始……

我在上一本書中就曾經講過：如果要把「文藝復興」講清楚，不是幾篇文章甚至一本書就能做到的，估計得把這套書改名為「顧爺聊文藝復興」了。

　　但如果我真的把書名改了，出版社可能會不付我稿費。

　　權衡了一下，還是算了，畢竟看我書的應該都是藝術愛好者，不會拿這東西作為研究史料的依據。

　　所以，我想只用這一本書的篇幅，把我認為是文藝復興精華的部分和大家分享一下，希望讀者看完後也能對「文藝復興」這幾個字有一個大概的瞭解。

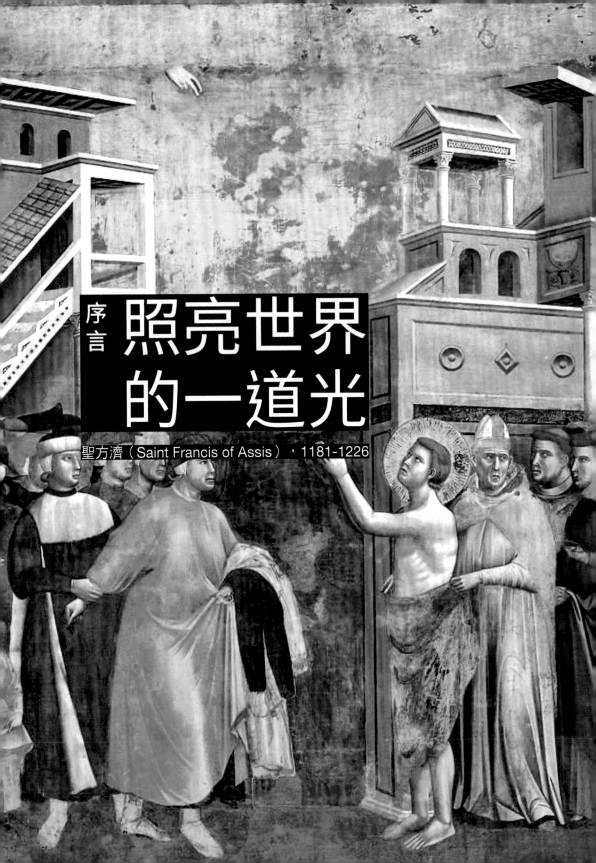

序言　照亮世界的一道光

聖方濟（Saint Francis of Assis），1181-1226

「什麼是文藝復興？」

大多數有關「文藝復興」的書都會以這個問題開頭⋯⋯接著，資深學者或權威專家就會從歷史、政治、宗教等領域展開討論⋯⋯作者涉獵的範圍有多廣，那本書就有多厚，結果啃完整本書，我還是不知道文藝復興是什麼。

其實，越是博學的人越容易把問題複雜化，就好像你去問一個歷史考試滿分的人：「奧運會是怎麼來的？」他可能會被你的問題震得倒退兩步，然後，他會從古希臘的裸男開始，一直講到現代奧運的發展。

但如果你去問一個沒什麼知識的人（比如我），他就可能把答案濃縮成一句話：「不就是個姓古的老頭（現代奧運創始人古柏坦）畫了5個圈嗎？」專家聽了可能會吐血，但也說不出錯在哪兒。

實際上，要用最簡單的話解釋文藝復興是什麼，其實根本不用一句話！兩個字就夠了：

復古！

好了，這本書到此結束，接下來都是插圖⋯⋯⋯⋯

沒有啦，我如果真這樣寫書，你一定會到臉書上罵死我吧？

都花錢買了書，為了讓你覺得物有所值，我們就先分析下「復古」這兩個字。

復古，說白了就是「復興古代文明」。

好好的為什麼要復古呢？很簡單，就是覺得當下的生活太boring（無聊）了，創新又太麻煩，於是就把老祖宗的東西翻出來玩玩。沒想到還玩出了新花樣，於是就成了潮流⋯⋯時尚圈經常會出現這樣的現象，隔個幾年，把爺爺的破牛仔衣翻出來套在身上，那就是新的潮流。

那當時究竟有多boring呢？

你去看看當時的建築和藝術就知道了。那時的房子外表都是髒兮兮的黃色，窗戶都跟抽油煙機的出風口差不多大，這也導致了房間裡永遠是陰暗潮濕的。

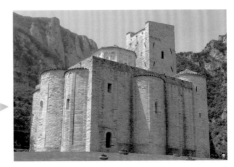

聖維托雷阿勒修道院

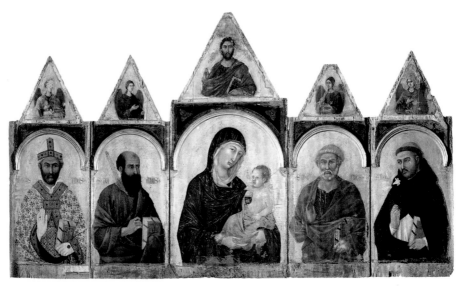

《聖母子》（Madonna and Child）杜奇歐・迪・博尼塞尼亞（Duccio di Buoninsegna）1300-1310

那時的藝術品（祭壇畫）也很有特色，雖然看上去都金燦燦的好像很貴的樣子，但是畫中人物都是清一色的喪臉。

那時的藝術就是這麼喪。

這就像全世界各大影院只放「喪屍電影」，而且接下來的1000年都只有這一種題材能看，可以想像這有多無聊嗎？

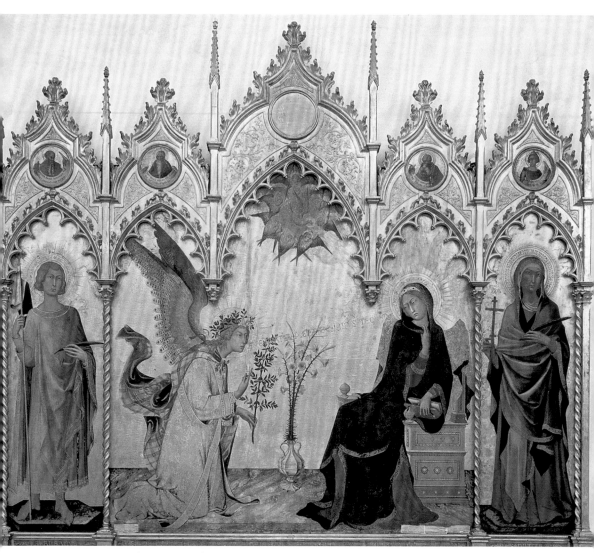

《天使報喜圖》（*Annunciation*）西莫內・馬丁尼（Simone Martini）和利波・梅米（Lippo Memmi）1333

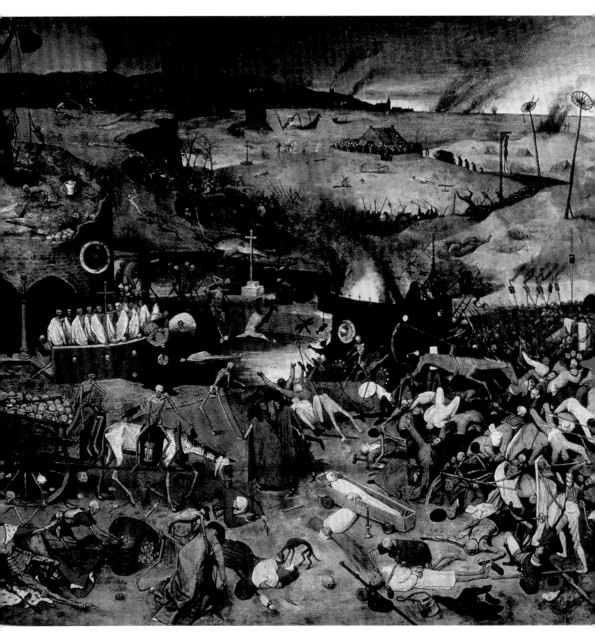

《死神的勝利》（*The Triumph of Death*）老彼得・布勒哲爾（Pieter Bruegel the Elder）1562

忽然有一天，有人從坑裡挖出一套《流星花園》，得知原來在喪屍電影之前，電影院裡居然還放「青春偶像劇」！接下來，一定會有導演想要拍一部出來。但因為受「喪屍」薰陶太久，剛開始拍的可能還是「喪屍談戀愛」。但逐漸地，就有人找到了屬於這個時代的題材，這些人就是1000年後的**達文西（Da Vinci）、米開朗基羅（Michelangelo）**。

可能你會覺得這太不可思議了，怎麼可能1000年只看一種題材呢？事實上，歷史上確實發生過這樣的事情。這1000年，現在被人們稱為：

中世紀

（Middle Ages）。

這個詞本身聽上去就有點怪，中？！好像在打麻將一樣。

之所以有這個名字，是因為在它之前是古羅馬，在它之後是文藝復興，兩個都是人類歷史上非常偉大的文明時期。這兩個偉大時期之間的1000年，就成了一個**夾心時期**，故名中世紀。從如此敷衍的名字上就能看出，西方人有多不喜歡這個時期。

中世紀還有個名字叫**黑暗時代（Dark Ages）**。那麼，當時究竟有多**黑暗**呢？舉個例子，你今天剛認識了一個新朋友，明天就有可能要參加他的葬禮。一點兒也不誇張！

怪不得英國人的問候語都是：「你好嗎？」（How are you?）

對方如果回答「Fine, thank you」的話，那你們還能愉快地做朋友。但如果他的回答是：「我快死了。」那你還是快點把他「封鎖」吧，因為他很可能不是在開玩笑。

當時的歐洲人，是真正生活在水深火熱中！到處都是戰爭、饑荒、傳染病。這也就是中世紀藝術如此單調的原因。

因為生活在饑荒和戰亂中的人，是不需要藝術的！

不像現在談個戀愛還得展現你的審美品味，在那個時候，只要你給他（她）肉吃，他（她）就會跟著你跑。

因此，中世紀藝術存在的唯一目的就是：

傳播宗教。

中世紀的歐洲人大部分都是文盲，要讓他們瞭解《聖經》的教義，只有通過「看圖說話」的方式。而宗教之所以能普及得那麼快，和當時社會的「水深火熱」也是分不開的。你想，你活著的時候就已經那麼苦了，而且絲毫看不到好起來的希望，所以你當然希望死後不要再受苦，而基督教傳導的恰恰就是「只要你聽話，死後就能上天堂」的理念。因此，信仰就成了老百姓最後的那根救命稻草。而文藝復興，也正是從信仰這根「稻草」中生根、發芽的。

日本女作家鹽野七生女士曾在她的著作中提出，文藝復興第一人，其實並不是大家常說的但丁（Dante）、喬托（Giotto）……而是一位神職人員，他叫**聖方濟**（St. Francis）。

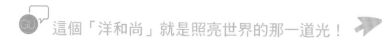
這個「洋和尚」就是照亮世界的那一道光！

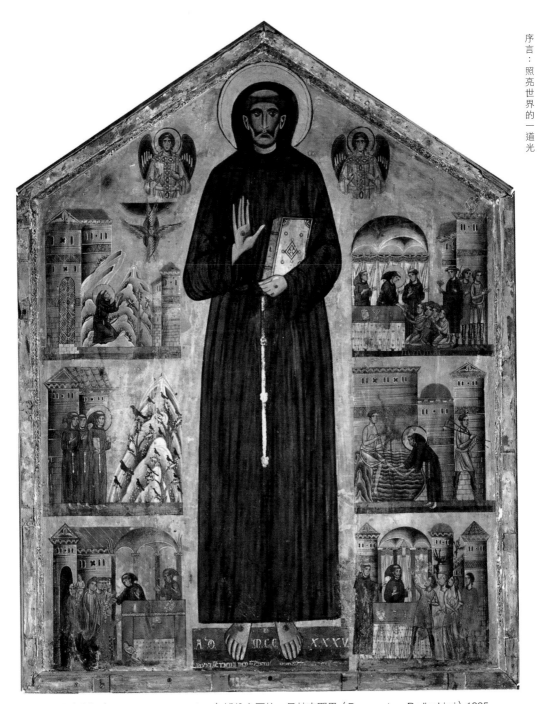

《聖方濟祭壇畫》（*Saint Francis Altarpiece*）博納文圖拉‧貝林吉耶里（Bonaventura Berlinghieri）1235

宗教畫中的神職人員基本上都穿著傳教士的袍子，剃一個西瓜太郎的頭。你會發現只要名字前帶著「聖」（Saint）字的，那他（她）的腦門多數就會放光！

在鹽野七生女士看來，這個腦門會放光的禿子，正是照亮文藝復興的那一道光！

這是一個很有意思的觀點。我不知道聖方濟會不會畫畫，但他肯定算不上是個藝術家。那他又是靠什麼來照亮全世界的呢？

首先他有一項當時的「網紅技能」：

圈粉！

依託著一個超級大IP——天主教，他創辦了方濟修道會。由於粉絲（信徒）眾多，甚至得到了羅馬教宗的承認（類似於現在的「官方認證」，認證完名字前面就能加「聖」字）。

《聖方濟的狂喜》
（*The Ecstasy of St.Francis*）
薩塞塔（Sassrtta）1437-1444

　　而且，教宗認證的不只是方濟修道會的合法性，還認證了聖方濟身上的5個傷疤！

　　相傳耶穌基督曾親自送給聖方濟一件禮物——在他身上戳了5個洞。不要小看這5個洞，因為這些傷疤與耶穌受難時受傷的位置完全吻合，所以也叫「聖痕」。從此，他便成了教廷認證的「5個傷疤的男人」。

　　據說，聖方濟被戳5個洞之後，還學會了一項技能：說鳥語（和動物溝通）。這就是為什麼他總是在畫像中餵鳥。

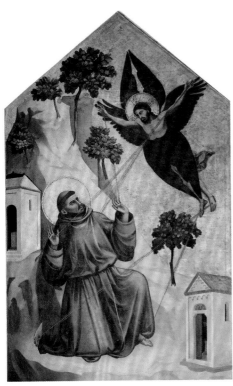

《聖方濟接受聖痕》
（*St.Francis of Assisi Receiving the Stigmata*）
喬托 1295-1300

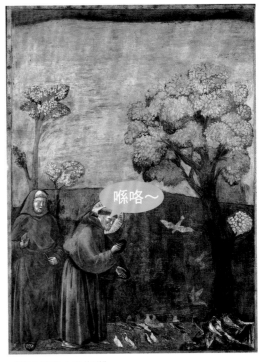

《聖方濟向小鳥傳道》
（*St.Francis Preaching to the Birds*）
喬托 1297-1299

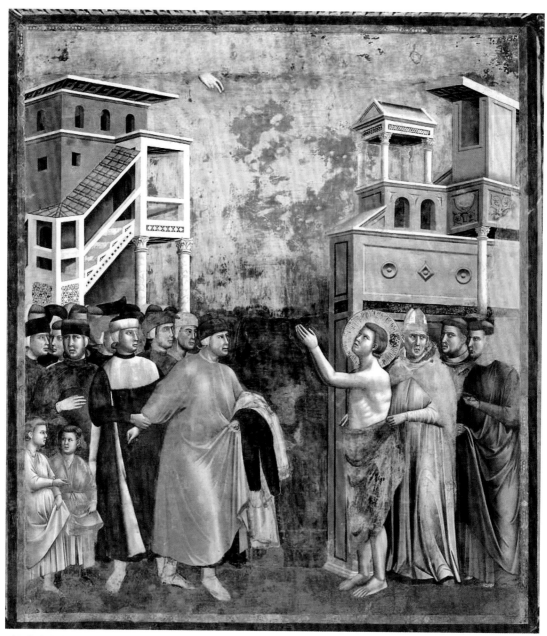

《聖方濟放棄世間之物》（*St. Francis Renounces all Worldly Goods*）喬托 1297-1299

按你胃（Anyway），聖方濟之所以那麼受歡迎，主要還是因為他所宣導的價值觀。當時的歐洲人對於宗教的態度分為以下三類：

① 有神論者　　② 無神論者　　③ 信而不迷者

聖方濟作為一個神職人員，當然是有神論者，但他卻不要求信眾一定要和他一樣。

做個信而不迷者，也能上天堂。

聖方濟說：你不需要每天都來修道院修行，只要在日常生活中遵守基督教教規，每年來修道院修行幾天，那你就能成為一名優秀的基督徒。

光憑這一點，他就廣受老百姓的歡迎。

這要怎麼理解呢？舉個例子：假設我開了一個健身房，然後對你說，不用每天都來鍛鍊，每年只要來練一次，就能達到減肥塑身的目的。如果這是真的，那相信這個健身房的生意絕對會好到爆棚吧。

但如果有什麼健身房真這樣做廣告，你一定會覺得它在瞎扯，因為體重秤上的數字是明擺著的，它會告訴你一年去一次健身房是不可能瘦下來的！（我自己嘗試過，確實不會。）

但是，聖方濟的理論妙就妙在：它是無法檢驗的！
因為要檢驗他說的是不是真的，你就得先死一次！！

至今為止，沒有人能在死後跑回來告訴你他到底有沒有上過天堂……就算今後科技發達了，能讓死人掀開棺材板復活，依然無法證明聖方濟就是錯的！

為什麼呢？

這裡，我想普及一下上天堂的整個流程。

我們先講一個最根本的常識：

人死後會去哪兒？

在基督教裡，人死後並不像我們通常所認為的，靈魂被拿著鐮刀的死神或幾個小鬼直接帶到陰間接受閻王（或者判官之類的）審判……

基督教的世界裡，人死後的第一站，其實是墳墓！

我不是在開玩笑，我是認真的。

首先，你得去墳墓裡等著，等什麼呢？

等待世界末日的到來……

當那一天來臨的時候，耶穌基督會重新降臨到人世間。

天使們會吹喇叭，喚醒那些墳墓中的人。

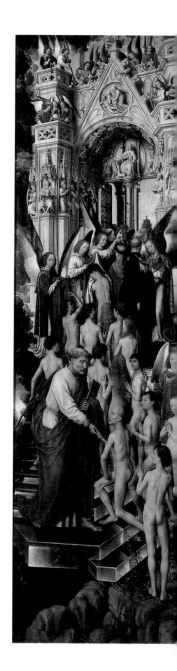

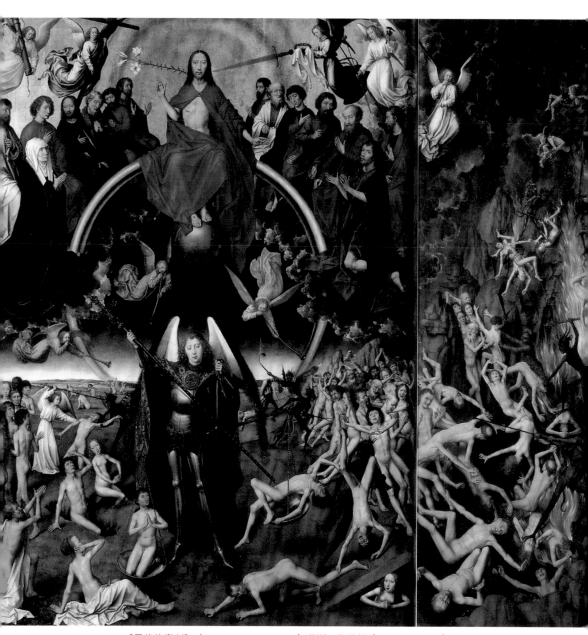

《最後的審判》（*The Last Judgement*）漢斯・梅姆林（Hans Memling）1467-1471

然後，大天使會拿起手中的那桿秤來對每個人進行審判，這就是我們常聽到的：

《最後的審判》

（*The Last Judgement*）。

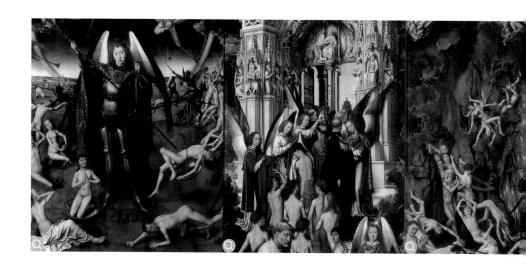

這個時候才能決定你究竟是上天堂還是下地獄……

因此，即使科學能讓人復活，那個人可能也還是沒去過天堂或者地獄，因為世界末日還沒來……而且，就算世界末日真的來了，那反正大家都掛了，誰還會想著去質問聖方濟呢……

對於一個中世紀的普通老百姓而言，他們能看到的，就是方濟修道會受到了羅馬教廷的認可……教宗都覺得他靠譜，那他說的當然可信啦！

以上是聖方濟吸引窮人的一套理念，對待有錢人，他更有一套！

要知道，《聖經》其實是挺「歧視」有錢人的，耶穌說：「有錢人要上天堂，比駱駝穿過針眼還難。」

而聖方濟則沒那麼**「仇富」**（當然，這也因為聖方濟自己就是個富二代），他認為：只要你遵守教義，那賺錢其實也是一件好事，你可以把錢捐給修道會，這樣就能幫助那些窮人、孤兒和病人了……

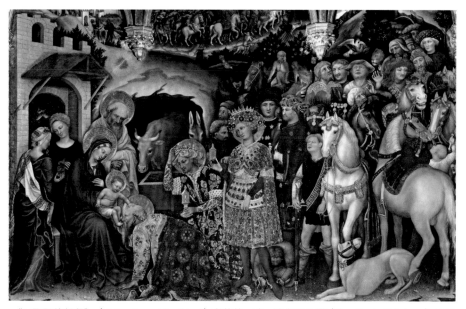

《三聖賢的朝拜》（*Adoration of the Magi*）真蒂萊・達・法布里亞諾（Gentile da Fabriano）1423

這一點受到了富人和中產階級的廣泛歡迎，「至少我不用整天想著宰駱駝，只要拿賺來的錢做善事就行了」。這也間接導致了後來的鉅富（比如斯特羅齊家族、麥第奇家族）會花那麼多的財力和物力來資助藝術發展。

窮人和富人兩頭通吃，這就是聖方濟會那麼受歡迎的原因。

然而接下來的這點，才是聖方濟照亮文藝復興的**第一道光**。

基督教的蓬勃發展，導致每個城市都會造一間教堂。教堂往往都會採用鑲嵌工藝和浮雕，製作各種馬賽克畫和雕塑。

　　而聖方濟認為，教堂是人與上帝交流的地方，因此不宜太豪華（鑲嵌畫和浮雕既費時又費錢）。

聖馬可大教堂（Basilica of Saint Mark）內景

　　但他同時也認為，讓人們瞭解《聖經》的故事還是很有必要的，因此，教堂中開始出現了各種各樣的濕壁畫（Fresco），因為濕壁畫既樸實又省錢。

　　由此誕生了一大批濕壁畫工匠……

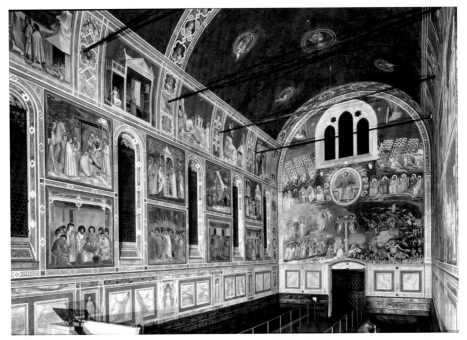

史柯洛維尼禮拜堂（The Scrovegni Chapel）內景

　　在這批濕壁畫工匠中，有一個人，名字叫**喬托（Giotto）**。

　　他被公認為**「文藝復興之父」**（我在下一個章節會詳細介紹）。

　　按照這個邏輯，那聖方濟確實就是文藝復興的奠基人……這就好像在説孫悟空的師父菩提老祖其實是《西遊記》的奠基人一樣。

　　歷史本來就是一環扣著一環的，所以「奧運會就是個姓古的老頭畫了5個圈」，也不能算錯了吧……

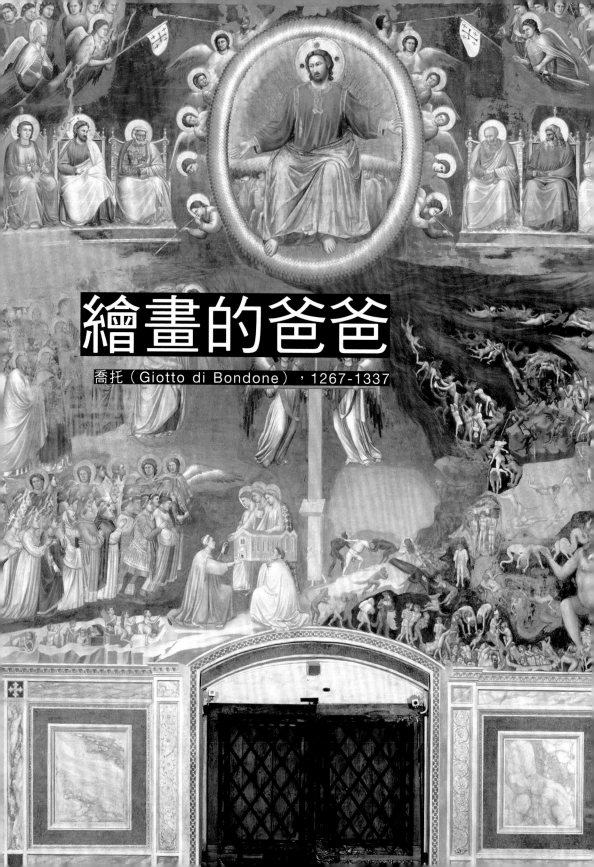

繪畫的爸爸

喬托（Giotto di Bondone），1267-1337

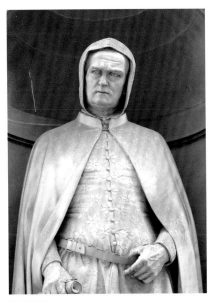

喬托雕像

喬托‧迪‧邦多納
（Giotto di Bondone）

被稱為

「文藝復興之父」，

是與**但丁（Dante）**齊名的人……

他為什麼被文藝復興**叫爸爸**？

廢話不多說，

我們直接來看他的畫吧：

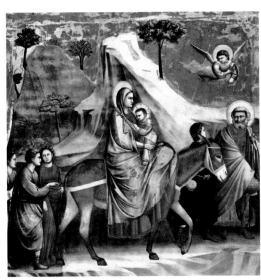

《聖家族逃往埃及》（*Flight into Egypt*）1304-1306

你現在是不是覺得：

都畫成這樣了，還「第一人」？還「爸爸」？

這個問題要這樣看，

賈伯斯（Steve Jobs）厲害吧？他倆都姓「喬」（編註：賈伯斯中國譯為喬布斯）……

這不是重點！

重點是：喬托在繪畫界的地位，就相當於賈伯斯在手機界的地位！

怎麼理解呢？

繪畫，並不是喬托發明的，但喬托卻將繪畫

帶入了一個全新的領域。

喬托的畫，就好比賈伯斯的第一代iPhone。現在，如果要你去用第一代iPhone，你肯定會嫌棄它（速度慢、儲存空間小、畫素低什麼的……），但在它誕生的那一刻，卻閃瞎了所有人的眼。

這就像喬托的繪畫在藝術史上的地位！

我們先來看一幅畫。這幅畫現在掛在烏菲茲美術館，是一幅典型的**祭壇畫**。聖母瑪利亞懷抱耶穌坐在畫面正中的椅子上，椅子被使徒和天使們環繞著。

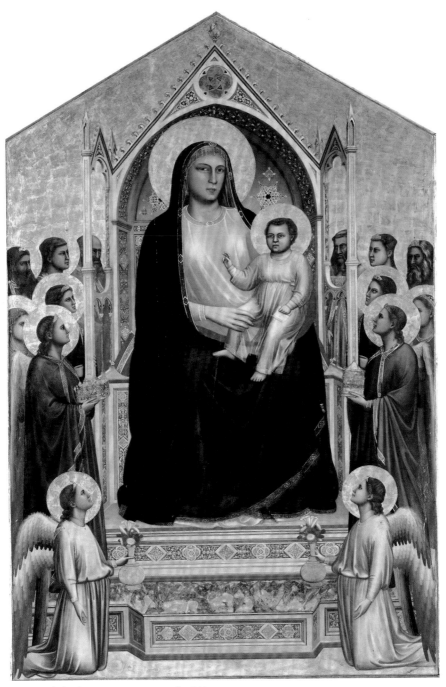

《聖母登極》（*Ognissanti Madonna*）1310

這種題材經常出現在中世紀的祭壇畫上……

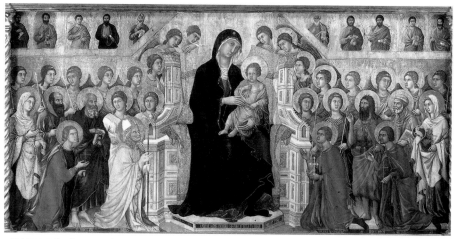

《莊嚴聖母》（*Maestà*）杜奇歐 1308-1311

喬托是如何把一幅普通的祭壇畫變成iPhone的呢？我們先找幾幅同題材的
祭壇畫來對比一下：

NO.1：
契馬布耶「聖像」

NO.2：
杜奇歐「聖像」

NO.3：
喬托「聖像」

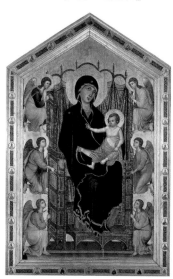

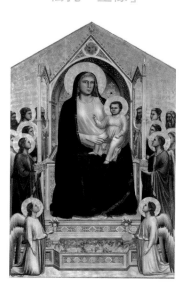

注意瑪利亞的奶⋯⋯胸部，

有沒有發現，喬托筆下的瑪利亞，胸部明顯比其他幾個大？

我完全沒有調侃或褻瀆聖母的意思，我們純聊繪畫技法。

喬托的瑪利亞，胸部有明顯的**「凸起感」**，而這種「凸起感」⋯⋯

就是喬托在繪畫上的革命！

（你可能會感到有些不可思議，要知道在喬托那個時代，這已經是很大的進步了。）

喬托在二維空間裡創造出了一種立體感，這在繪畫中，叫作

透視法
（perspective）。

再看聖母瑪利亞兩邊的人，**立體感會更加明顯。**

其他畫家的畫中，**兩邊的人物都是堆在那兒或者飄在半空中的**，而喬托筆下的人物，感覺真的是「由遠到近」排列的！

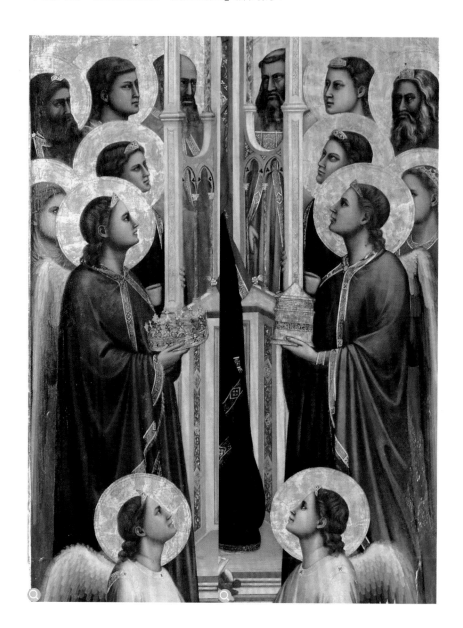

人物都是堆在那兒

或者飄在半空中的

不開心

（聖彼得和聖保羅很有心機地站在後排，臉雖然小了，但卻被椅子擋住了，所以看上去一臉sad。）

所以，人們經常說喬托是一個能畫出真實、自然的畫家。

雖然，畫中也有些不符合自然規律的地方。

（比如每個人的腦門都像電燈泡似的會發光。這是聖人的「簡配」，腦門不發光，老百姓會看不懂。）

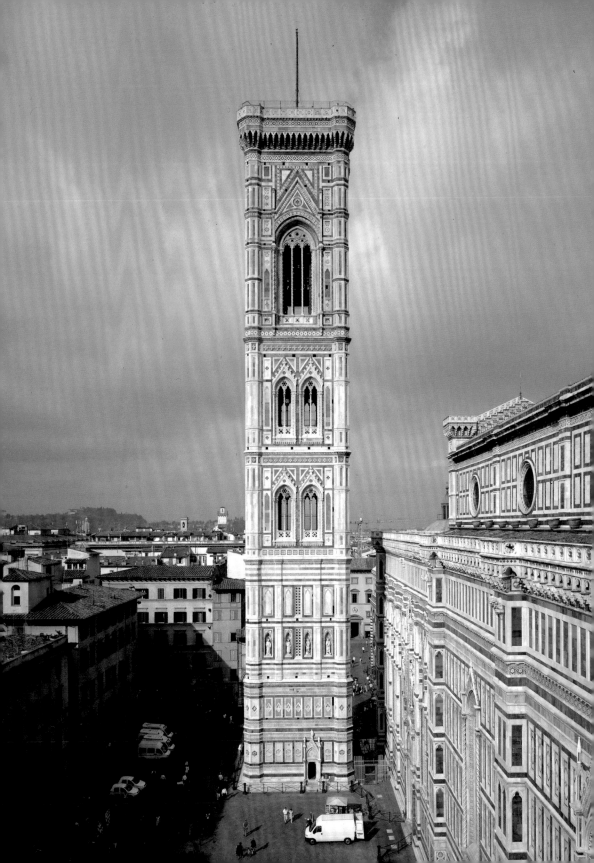

不管怎麼樣，喬托已經使西方繪畫向前邁出了一大步！

他之所以將「透視法」加入到繪畫中，我想應該和他的另一個職業分不開——建築師（佛羅倫斯主教堂前的那個鐘樓就是他設計的）。

喬托鐘樓設計圖

像喬托這種文藝復興早期的匠人，通常都是身兼數職的。畫建築圖紙當然要符合自然規律，並且越科學越好啦。

除了畫家和建築師外，喬托在建造史柯洛維尼禮拜堂的專案中，同時還擔任了「裝修隊包工頭」的職責。

在史柯洛維尼禮拜堂的牆壁上有一幅他的代表作：

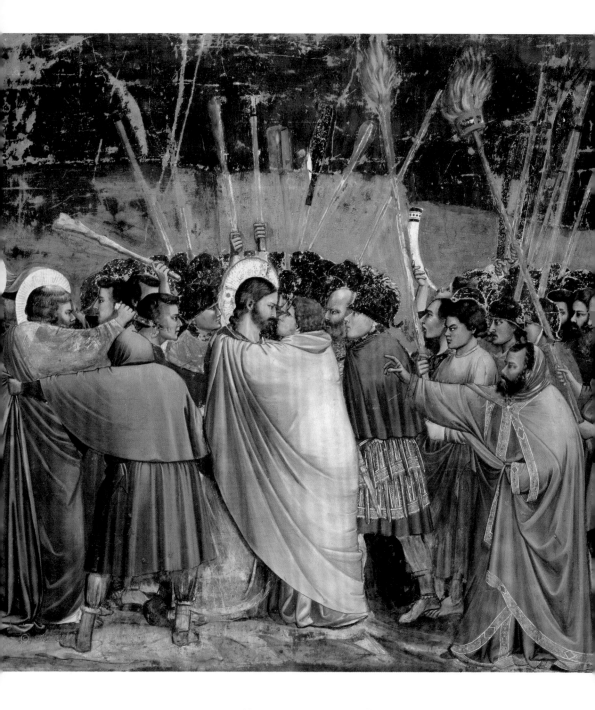

《猶大之吻》

(*Kiss of Judas*) 1304-1306

《聖經》中記載，叛徒猶大用一個kiss向追捕耶穌的士兵指出了耶穌的位置。大弟子聖彼得順手揮刀割下其中一個追捕者的耳朵……

故事很簡單，但喬托畫得卻一點兒都不簡單。

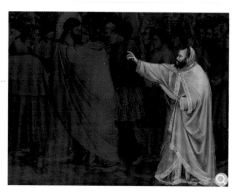

注意這個穿紅袍的大鬍子，他明顯站得比其他人更靠近「鏡頭」，這就自然而然地製造出了一種**「透視感」**。

左邊居然還有一個背對「鏡頭」的人，這在之前的繪畫裡也是從來沒有見過的。（不畫臉你畫他幹嘛？）

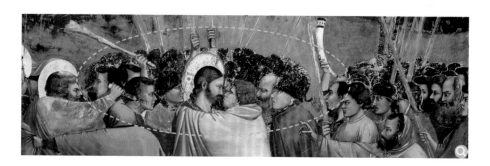

整幅畫露臉的一共就沒幾個，但卻給人一種「擁擠感」。

主角（耶穌和猶大）身後還有一大片黑壓壓的人頭，喬托完全沒有顧及「臨時演員」的感受。

除了透視，喬托還會運用畫面來控制觀眾視覺。

這種看似現代的畫法，喬托早在700**多年前**就已經開始用了。

同樣是在史柯洛維尼禮拜堂的牆上，還有另一幅畫：

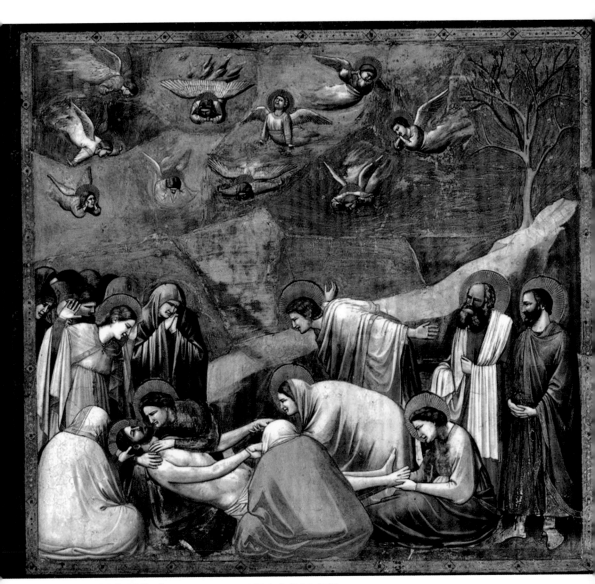

《哀悼耶穌》（*The Lamentation of Christ*）1304-1306

很明顯，主角耶穌基督並不在畫面的中心，因此喬托在背景裡加上了半堵土牆（也可能是土堆），將觀眾的視線引向畫面的主角。

這種「指哪兒打哪兒」的畫法，在幾百年後成了大師林布蘭＆維梅爾的絕技。

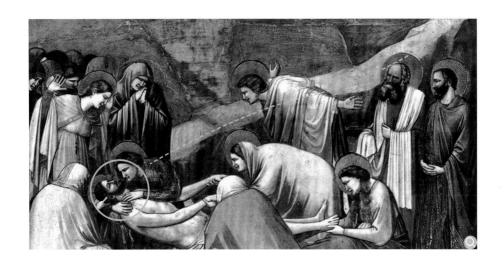

偉大的人，不可能只在一個地方偉大！

喬托不僅為西方繪畫帶來了透視和視覺控制，

還帶來了最重要的一點：表情！

在喬托之前，幾乎所有宗教畫裡的人物都擺著一張喪臉。從聖母到天使，甚至到嬰兒耶穌，都是清一色的苦瓜臉。現在的遊客逛教堂的時候可能都會納悶：「他們究竟在和誰生悶氣？」

其實，這是一種表現手法，神沒有表情，就會顯得更加威嚴。你想一下，世界上哪座廟裡的如來佛是嬉皮笑臉的⋯⋯

從學術的角度講，這叫

神性高於人性。

意思就是說，神是沒有表情的，有表情就low了，喜怒哀樂是只有凡人才會有的東西。

但是，請注意喬托這幅畫裡的聖母，她懷抱著兒子的屍體，表情如此悲痛⋯⋯她又是如何突破演技局限的呢？

　　這還要歸功於前一章提到的**聖方濟**。聖方濟走的是親民路線，傳說他甚至會給小鳥佈道，告訴它們要感謝上帝賜予食物和庇蔭的樹木。方圓百里的小鳥，聽到聖方濟的佈道，都聚集在了他的跟前⋯⋯

　　這幕場景聽起來是不是很溫情、很有愛心？（我相信小鳥看中的肯定不是撒在地上的花生米。）

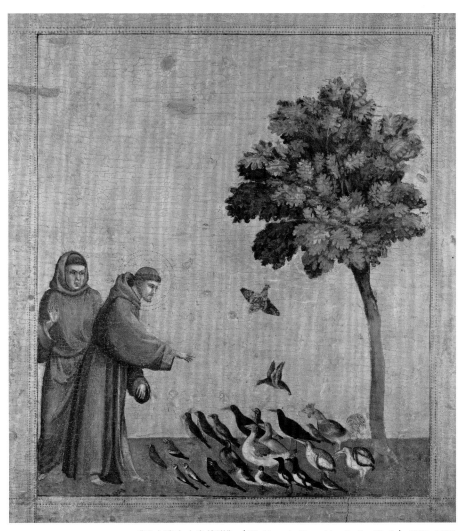

《聖方濟向小鳥傳道》（*St. Francis Preaching to the Birds*）1295-1300

既然聖方濟走親民路線，那麼喬托作為他的公關總監（傅雷先生稱他為「方濟的歷史畫家」），自然也會把這個「賣點」貫徹始終。所以，他壁畫上的人物，會讓人感覺更真實、更容易親近。

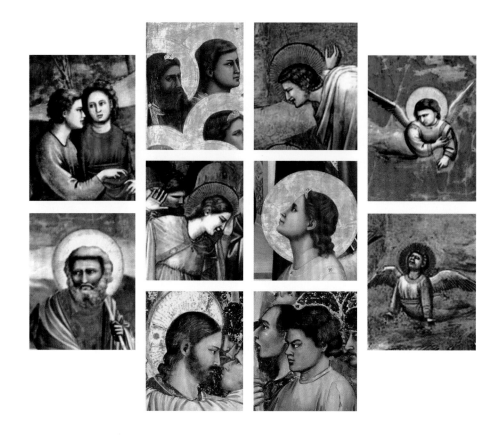

　　喬托是第一個給這些神加上「表情包」的藝術家。

　　畫的還是同樣的神，有了表情，人物就有了靈魂，觀眾也更容易「入戲」。

　　　　表情，就是開啟文藝復興的一把鑰匙。

從此，藝術家們開始把注意力從神的身上，挪到了人的身上。

而打造這把鑰匙的人，就是

喬托。

因此，他也當之無愧「**文藝復興之父**」這個稱號。

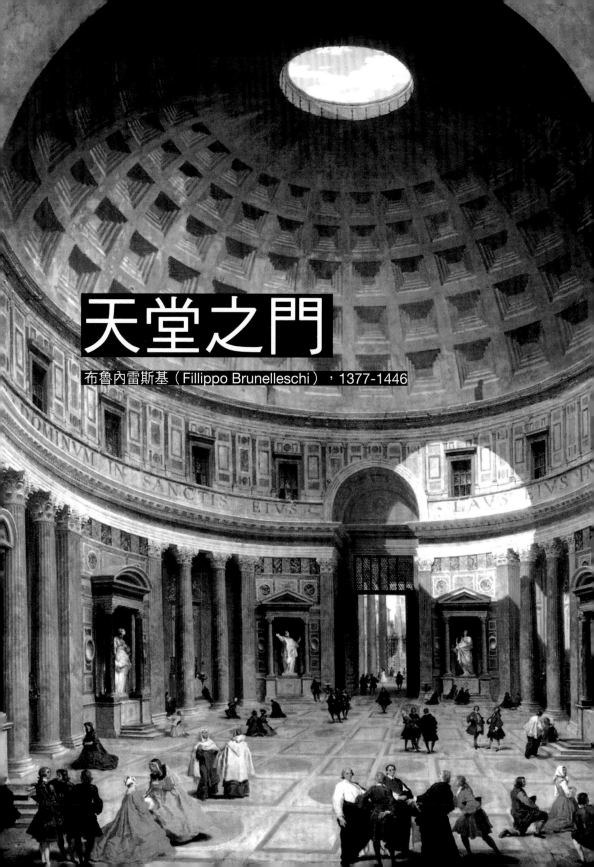

天堂之門

布魯內雷斯基（Fillippo Brunelleschi），1377-1446

在義大利的托斯卡尼大區，有一座古老的城市——**佛羅倫斯（Florence）**。

整座城市就像一座巨大的博物館，每個角落都洋溢著藝術的氣息。

佛羅倫斯

佛羅倫斯，還有另一個風騷的中文名——翡冷翠，是詩人徐志摩取的。徐志摩似乎很喜歡給旅遊景點取名字，比如「康橋」（劍橋）、「佛朗德福」（法蘭克福）……

不管怎麼說，「翡冷翠」這個名字還是很接近義大利語「Firenze」的發音的。

……

我並沒有打算在這本有關文藝復興藝術的書裡混一篇義大利遊記，只是想借翡冷翠這座城市介紹一個和文藝復興息息相關的家族——

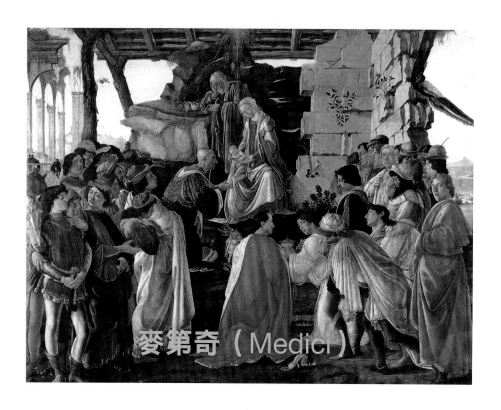

麥第奇（Medici）

整個佛羅倫斯，可以說就是麥第奇家族開發的。

如果你去網上搜「麥第奇」，很有可能會找到這樣的句子：「…… 如果沒有麥第奇，文藝復興一定不會是現在這個樣子。」像我這種寫不嚴肅歷史的人，就特別喜歡這類句子，因為它們聽上去好像很有道理，但卻沒有任何意義，你還不能說它們是胡說八道。

類似這樣的句子，我可以寫一萬條不重複的……

比如：①沒有賈伯斯，手機可能不會是現在這個樣子；

②沒有弗格森，曼聯不可能是現在的樣子

（弗格森教練促成英國足球曼聯隊稱霸的傳奇）；

③沒有隔壁老王，你兒子也可能不是現在這個樣子；

……

從歷史的角度看，麥第奇除了在藝術品和藝術家身上猛砸錢外，對文藝復

麥第奇家族徽章

興似乎也沒有什麼直接的影響⋯⋯畢竟，他們家的人自己不會創造藝術品。

麥第奇和文藝復興之間的關係，就像男女朋友間的關係——我負責給你錢，你負責給我美。

現代人對麥第奇這個名字可能會有些陌生，因為這個家族早在幾個世紀前就已經不復存在了。

但如果穿越回文藝復興時期的佛羅倫斯，這家人的知名度要遠遠超過現在澳門的何家、香港的李家，甚至是美國的洛克菲勒家。

這是麥第奇的族徽，有族徽的建築，就代表是他們家的產業。

麥第奇家族徽章

如果你有機會去義大利玩，就會發現麥第奇家族的產業不僅覆蓋整個佛羅倫斯，甚至輻射到整個義大利。

族徽上有六個圓點，傳說代表六顆小藥丸，但麥第奇家族並不是開藥房的，那為什麼要把藥片放在自家的**「註冊商標」**上呢？

據說這是因為他們的名字：Medici和Medicine（藥）發音很像，於是便誕生了這個六顆小藥丸的族徽。按你胃（Anyway），以上這些只是傳說……麥第奇家族自己也不承認以前嗑過藥。

根據記載，他們是做羊毛、紡織品生意起家的，但他們的經營範圍畢竟不是北極，皮草在義大利並不算是「必需品」。當時，要從小作坊的生意人變成頂級富豪只有一個方法，就是——

開銀行！

説的好像開銀行很簡單似的，其實現在看看還真的挺簡單的……

14 世紀末，麥第奇家族在佛羅倫斯開設了第一家銀行。

這是麥第奇銀行的創始人：**喬凡尼‧麥第奇**（Giovanni di Bicci de' Medici）。

這種所謂的「銀行」，和我們現在的農會差不多。

喬凡尼 ‧ 麥第奇的畫像

說白了，就是開在他家毛皮店後院的「放貸公司」。規模不大，但卻是這個龐大金融帝國的起點！

……

在中世紀，對於一個天主教徒來說，如果一生只有一次旅行機會，那他心目中的首選一定是羅馬和梵蒂岡。原因很簡單，因為那兒有教宗。一生至少去一次梵蒂岡，看一次教宗在他那個小陽臺上揮一次手，是每個天主教徒畢生的願望。

而佛羅倫斯恰好又在膜拜教宗的必經之路上，信徒們在進入羅馬和梵蒂岡之前，通常會在佛羅倫斯歇歇腳。

於是，特別有商業頭腦的**喬凡尼‧麥第奇**嗅到了商機！他在麥第奇銀行中開設了一項新業務──**兌換外匯**。

15 世紀要去一次梵蒂岡，可不像現在那麼容易。對於一個小康家庭來說，去一次梵蒂岡很可能要用光他們一生的積蓄（小康以下的家庭想都不用想）。

中世紀的銀行家

因此，當時市場需要的貨幣量也很大，而麥第奇就靠著換外幣這項「黃牛」業務，逐漸從一個小商販發展成了銀行家。

因此，也有傳說他們族徽上的這六個小球，很可能是六個小金幣。如果真是這樣的話，多少也有點兒炫富的味道……

其實，做有錢人應該也是挺累心的，因為窮人們總喜歡為他們總結發達的原因：

創業者叫「暴發戶」；他的兒子叫「富二代」；孫子就是「富不過三代」。
……

麥第奇直接把金幣鑲在族徽上的行為，看起來似乎也挺灑脫的，有種「老子就是有錢，你能把我怎麼樣」的感覺。

炫富，可能也是有錢人抒發苦悶的一種方式吧？誰知道呢？

按你胃（Anyway），當一個人要炫富，他可能會用昂貴的服飾和日用品來妝點自己。當一群人要炫富，他們就會開始建造一個標誌性建築，以證明住在這兒的人與眾不同。

幾乎每個城市都會經歷這樣的歷史階段，就像天氣預報裡出現的每個城市的照片，就是當地集體炫富的最好例子。（埃及的人面獅身像，巴黎的艾菲爾鐵塔，上海那些莫名其妙的摩天大樓……）

而說到佛羅倫斯，自然而然就會想到——**佛羅倫斯主教堂**（Cathedral of Saint Mary of the Flower）。

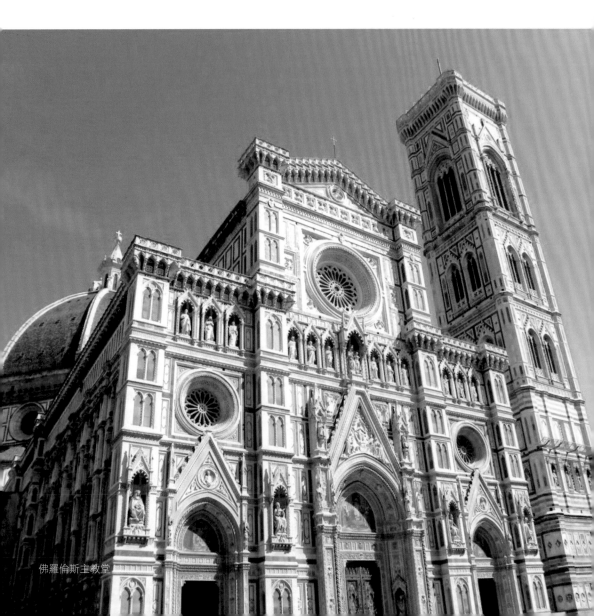

佛羅倫斯主教堂

驕傲、富有的佛羅倫斯人想要造一座無與倫比的大教堂，來滿足他們的虛榮心和自豪感……

於是，他們設計了一張十分宏偉的圖紙。

但按照圖紙蓋了沒多久就停工了……因為他們發現：「教堂造得太大了，頂好像封不起來呀！」

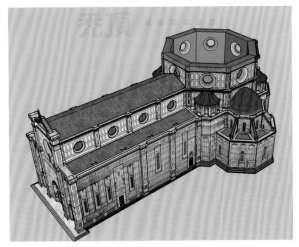

沒有穹頂的佛羅倫斯主教堂示意圖

比薩斜塔

如果你熟悉義大利人的歷史，就會發現也只有義大利人會搞出這種「烏龍」……義大利人可能是建築史上最擅長搞烏龍的民族，他們民族的象徵之一──**比薩斜塔**就是最好的例子。

比薩斜塔不是地震震歪的，是真的造歪了。

接下來，整座佛羅倫斯城的人只能天天望著這個沒天花板的爛尾樓苦笑……一笑就是50多年！

終於，出現了一個年輕人！

他是喬凡尼‧麥第奇的兒子，名叫柯西莫‧富二代‧麥第奇（Cosimo di Giovanni de' Medici）。柯西莫從小就對建築和繪畫很感興趣，並一直夢想要把這個頂封起來。

喬凡尼很支持兒子的夢想，摸著他的頭問道：「孩子，你可知道封這個頂最重要的東西是什麼嗎？」

柯西莫篤定地回答道：「嗯！是堅定的意志和過人的才智！」

《柯西莫‧德‧麥第奇》（Cosimo di Giovanni de' Medici）布隆津諾（Bronzino）

喬凡尼拍了拍兒子的肩膀，語重心長地說道：「蠢材！你需要的是錢！」

這當然不是這對父子之間真實的對話，真正的對話是……我怎麼知道？我又不會穿越！

在柯西莫的手裡，麥第奇家族真正從一個有錢的家庭，變成了錢怎麼花都花不完的富豪家族！

終於！柯西莫有了足夠的財力來完成他的夢想──**佛羅倫斯主教堂的穹頂。**

然而，這個爛尾樓和一般的爛尾樓還不一樣，頂封不起來還不光是資金的問題，主要還有技術問題。在當時的佛羅倫斯，只有一個人，號稱能夠對抗地心引力，把這個頂封起來！

A PROPOSED VIEW OF BRUNELLESCHI'S MACHINES IN OPERATION

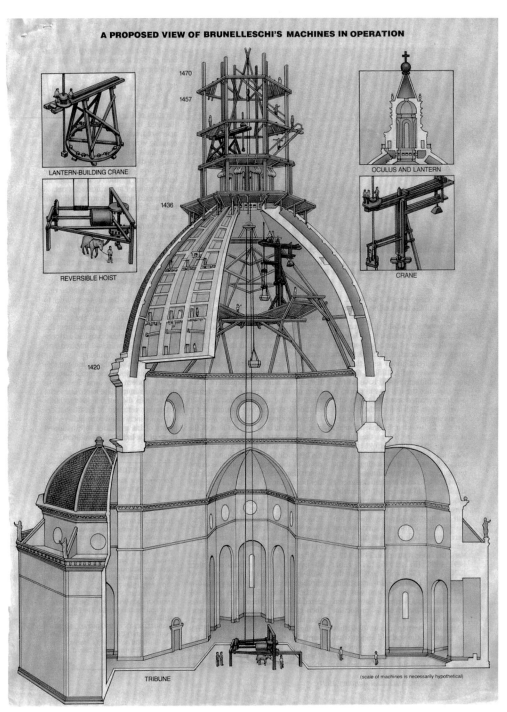

LANTERN-BUILDING CRANE

REVERSIBLE HOIST

OCULUS AND LANTERN

CRANE

1470

1457

1436

1420

TRIBUNE

(scale of machines is necessarily hypothetical)

佛羅倫斯主教堂穹頂剖面圖

53

他的名字有點長，叫**菲力波・布魯內雷斯基**（Filippo Brunelleschi），
為了方便大家記憶，我們簡稱他為**「小基基」**。

在佛羅倫斯主教堂的側面有他的雕塑——永遠仰望著他畢生的傑作……

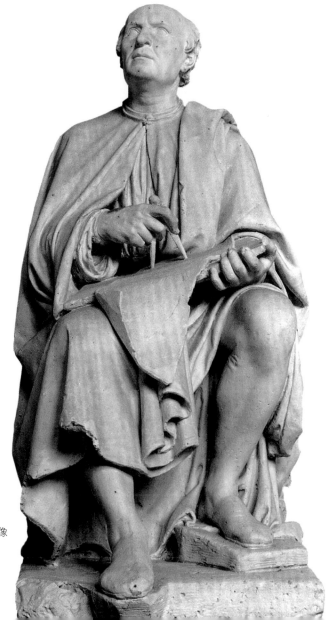

布魯內雷斯基雕像

他是如何把這個頂封起來的呢？

這個故事還要從佛羅倫斯主教堂正對門的洗禮堂開始講……

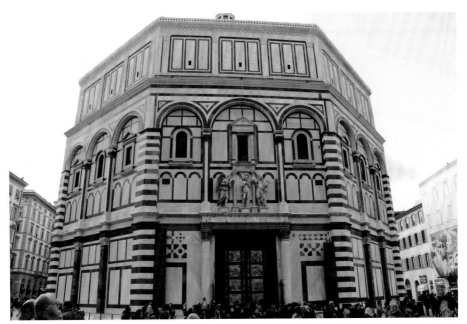

佛羅倫斯聖喬凡尼洗禮堂

通常，大規模的教堂都會有一些配套設施，就像大別墅都會帶車庫和游泳池一樣，大教堂一般都會帶著洗禮堂和鐘樓。

佛羅倫斯主教堂的鐘樓是「爸爸」喬托蓋的，洗禮堂的大門自然也要找名家來設計。

於是，當時的市政府搞了一次「翡冷翠好工匠」的公開招標活動。幾乎整個義大利的頂級工匠都來爭這個doorman（門匠）的頭銜（著名的「忍者龜」多納太羅也在其中），畢竟能在這種標誌性建築上留下自己的名字，那就必定會被載入史冊。

經過一輪輪的過關斬將，名字很長的「小基基」最終殺入決賽，他的對手是頭髮很少的**吉伯提（Lorenzo Ghiberti）**。

於是，評委導師們為他倆出了一道命題作文：

《以撒獻祭》

（*The Sacrifice of Isaac*）。

這是《聖經》中的一個橋段，講的是老子宰兒子獻給上帝的故事。

洛倫佐·吉伯提頭像

他倆分別提供了一個作品。

說實話，光把這兩個作品放在一起，其實很難看出誰的作品比較好。

《以撒獻祭》
（*The Sacrifice of Isaac*）吉伯提 1401-1402

《以撒獻祭》
（*The Sacrifice of Isaac*）布魯內雷斯基 1401-1402

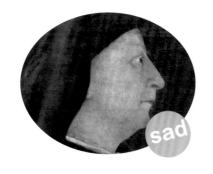

sad

藝術這東西本來就沒有一個標準。

經過評審們投票表決，最後，吉伯提贏得了冠軍。**原因很簡單，因為他的門做起來更便宜……**

輸掉比賽的「小基基」決定離開佛羅倫斯這個傷心地，出國進修。

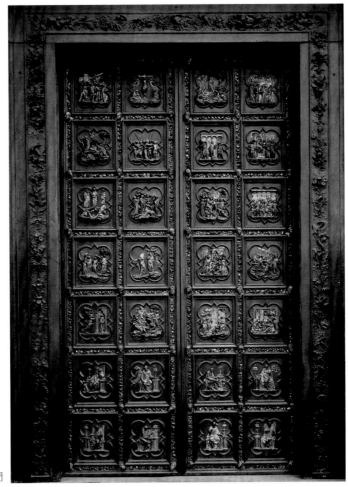

洗禮堂北門

他來到了羅馬，參觀了著名的萬神殿……

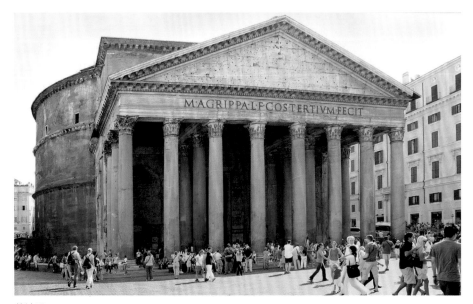

萬神殿

　　萬神殿當時就已經有上千年的歷史了。望著這座千年古建築，「小基基」忽然冒出了一個想法：「我何不改行做個建築師呢？」從此，世界上少了一個二流「門匠」，卻多了一個頂級建築師。

　　所以說，每個人都有自己發光發熱的方式。如果你還沒發，說不定只是入錯行了……

　　在羅馬練了幾年功之後，「小基基」帶著一身「絕世武功」回到了佛羅倫斯。

　　他找到了柯西莫，對他說：「我能封聖母百花的頂！」這裡就會出現一個很老掉牙的故事，「小基基」拿出一顆雞蛋問柯西莫有什麼方法可以將它立起來，柯西莫試來試去立不起來，「小基基」拿起雞蛋「啪」的一下砸在桌上。蛋碎了，蛋黃流了出來，蛋卻立了起來。

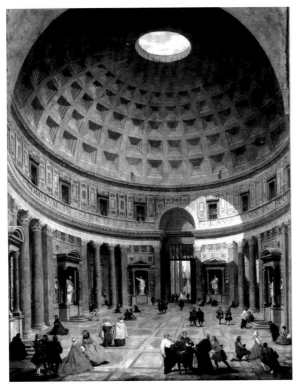

萬神殿內部

　　這個聽著就蛋疼的故事後來還被安在哥倫布等人的身上，這樣的故事確實很適合表現一個人敢於突破局限的個性，用英文説，叫「think out of the box」。

　　不管這個故事是真是假，總之後來「小基基」還真的把這個頂給封了起來。他究竟是怎麼封起來的？除了「小基基」以外，沒有一個人知道，因為「小基基」可能是第一個有保護智慧財產權意識的人。他怕別人剽竊自己的方案，所以拒絕提供任何有用的資訊。人們只知道他是從萬神殿的穹頂中得到了靈感，所有的理論全都只停留在猜測階段。

　　從這個穹頂開始建造的那天起，就有人在研究他的造法。大部分人都認為這個頂最終會塌，還有些專業人士有理有據地寫出了崩塌的理由。但是幾百年下來，這個頂還紋絲不動地戳在那兒。

人們總會把自己無法理解的東西歸類為「奇蹟」，甚至有人會把一些古代建築歸功於外星人。在我看來，這些根本就不是什麼奇蹟，這就是一個或一群天才的神來之筆。那些認為金字塔是外星人建造的人，只是不願承認自己比古代人笨而已。佛羅倫斯主教堂的穹頂就是對這種想法最響亮的一記耳光，人人都知道是誰造的，但他就是不告訴你是怎麼造的！

順帶一提，在布魯內雷斯基正著手建造穹頂的時候，他的老對手吉伯提又受到了市政府的委託，要為洗禮堂建造第二扇門。這扇門現在就正對著佛羅倫斯主教堂的大門，當米開朗基羅第一次看到這扇門的時候，就被它的美麗深深折服了，脫口而出道：「這是一扇通往天堂的大門啊！」

所以，這扇門也叫作

天堂之門。

滿讚！

今天，你可以在佛羅倫斯同時看到吉伯提的門和布魯內雷斯基的頂……

上帝關閉一扇門的同時，說不定會讓你去修一個頂。

柯西莫望著這個頂，開心地笑了……

 黑皮 ing

因為他清楚地知道，一個家族在歷史舞臺上存在的時間撐死不過幾百年，但像佛羅倫斯主教堂這樣的「藝術品」，將會永遠在人類歷史中屹立不倒。500年前的人能有這樣的眼光，實在是讓人欽佩，佛羅倫斯主教堂的完工也更加堅定了麥第奇家族將要大力發展藝術的理念。

洗禮堂東門

有錢人
究竟在想什麼？

麥第奇家族（Medici Family）

在柯西莫的資助下，佛羅倫斯主教堂的頂終於被封了起來！

可能你會覺得納悶，教堂又不能住人，你出錢封那玩意兒幹嘛？

當我們遇到這類問題時，通常都會聳聳肩，然後兩手一攤：「你永遠搞不懂有錢人是怎麼想的……」

麥第奇家族蓋教堂，除了想要在歷史長河裡留下一筆外，當然也有做功德和尋找心靈寄託的目的……

但除了這些，其實還有更深層次的含義。我在這本書的第一章裡已經提過，當時，有錢人是很不受歡迎的，而麥第奇家族開的又是放貸公司。

在基督教中，高利貸被看作是一種惡行。

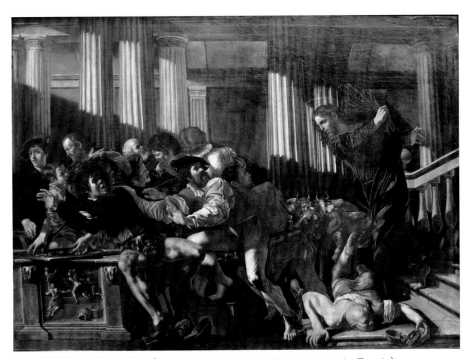

《基督將錢幣商驅趕出神殿》（*Christ Driving the Money Changers from the Temple*）
切科・德爾・卡拉瓦喬（Cecco del Caravaggio） 1610

因此，麥第奇家族遇到的最大問題就是：

如何洗白自己？

這就和黑社會想要洗白自己是一樣道理，在基督教國家，有錢就是罪！這當然說的是中世紀時期，自從聖方濟出現之後，這個局面就得到了改變，有錢人總算找到了贖罪的方式，那就是——**把錢給教會**。

柯西莫‧麥第奇在成為富豪之後，意識到了：我們不光要賺錢，還要洗白！於是，他便開始出錢做功德，**買一條通往天堂的路**。

主要方法就是大量蓋教堂。

《天堂》（*Paradise*）
納爾多‧迪‧喬內（Nardo di Cione）1360

《最後的審判》局部（*The Last Judgement*）
漢斯‧梅姆林（Hans Memling）1467-1471

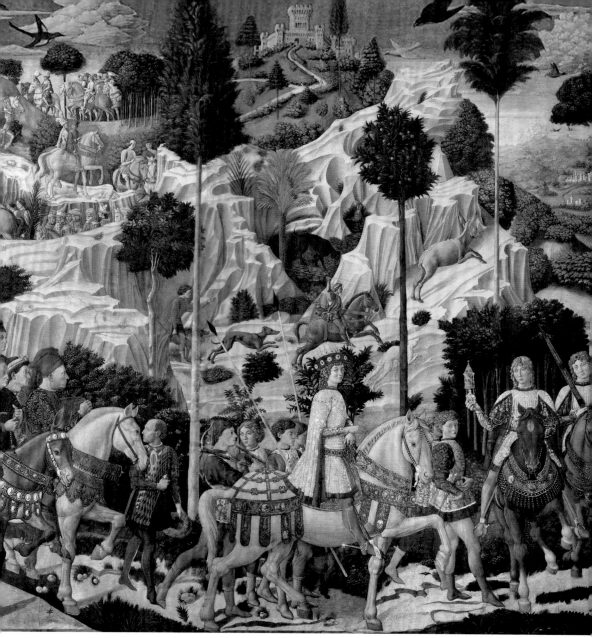

《三王來拜》（*The journey of the Magi*）班諾佐‧哥佐里（Benozzo Gozzoli）1459-1461

教堂除了要有祭壇、洗禮堂這些硬體設施之外，還有一樣必不可少的室內裝潢──**繪畫**。這是柯西莫請人在他的教堂裡繪製的巨幅壁畫《三王來拜》。

根據柯西莫的要求，畫家把他本人也畫了進去⋯⋯

從這幅畫中可以看出，柯西莫實在是個奇葩的「富二代」⋯⋯別人騎馬，他騎騾子⋯⋯

據說，他在現實生活中也是這個配置。真不知道這算是低調，還是另類。

柯西莫用涉足藝術的方式，將自己變成了《聖經》中的人物⋯⋯

法國學者丹納（Hippolyte Adolphe Taine）在他的著作《藝術哲學》中說：「**藝術**，是將高級的東西用最通俗的方式傳達給大眾，屬於既高級又通俗的方式。」

從柯西莫這一代開始，麥第奇家族開始大力推廣藝術。除了想要洗白外，還有一個目的就是他們想要統治佛羅倫斯，所以當然就要樹立一個親民的好形象。

麥第奇家對待藝術可以說是不遺餘力的，發展藝術幾乎成了他們家族的祖訓。

只收現金

多納太羅

就拿柯西莫最喜歡的雕刻家多納太羅來說，柯西莫一直在資助他，死前還特地留下遺囑，要送一個莊園給多納太羅以保證他以後能夠專心於創作，不要為生計而煩惱。後來，多納太羅嫌打理莊園太過麻煩，又去找麥第奇家。結果，柯西莫的兒子直接把莊園每個月的收入折現給他⋯⋯

《洛倫佐·麥第奇》
（*Portrait of Lorenzo the Magnificent*）
布隆津諾（Bronzino）

在這種家庭環境的薰陶之下，麥第奇迎來了家族史上最牛的掌門人──

柯西莫的孫子，被稱為**「偉大的洛倫佐」**（Lorenzo the Magnificent）。

這裡你可能會問，柯西莫的兒子去哪裡了？他是一個病秧子，上位沒多久就「殺青」了，所以這裡我們就跳過他了。

從此，麥第奇家族便正式進入了

洗白2.0模式。

在開啟這個模式之前 讓我們先玩一次穿越

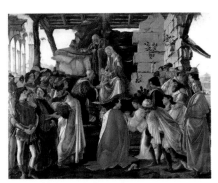

《賢士來朝》（*The Adoration of the Magi*）
桑德羅·波提切利（Sandro Botticelli）約1475

2000多年前的一個夜晚，一位少女在伯利恆的一個馬廄裡**產下一子**。三位來自東方的占星師不遠萬里趕來獻上他們的**祝福……**

馬廄裡的這個孩子，便是未來的救世主：**耶穌基督。**

這是每個西方人都十分熟悉的故事。在1475年後，一位天才畫家將這一幕搬上了畫布……

這其實是一幅**很奇葩的畫**，畫面上方是喜當爹的木匠**約瑟**和**聖母瑪利亞**。

三位朝聖的占星師圍在他們身旁。當然，還有這次的主角：**小耶穌**。這些該有的都有了，現在問題來了——這幫**看熱鬧的群眾都是誰啊？**

還有更奇怪的：本該是主角的耶穌一家……

在畫中卻淪為了背景板！

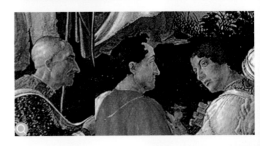

搞什麼啊？

這幅畫其實並沒有表面看上去那麼簡單……

先看畫面最右邊……注意這個小子，他好像在盯著我們看……

再看這個人，他正在用手指著自己，像在對我們說話。

他想要說什麼？那個看著我們的年輕人又是誰？

回答這些問題的鑰匙，在畫面的左下角。注意這個人！這個站在一旁，神情高傲的**「大寶劍男」**，他才是這幅畫的真正主角，他就是——**偉大的洛倫佐。**

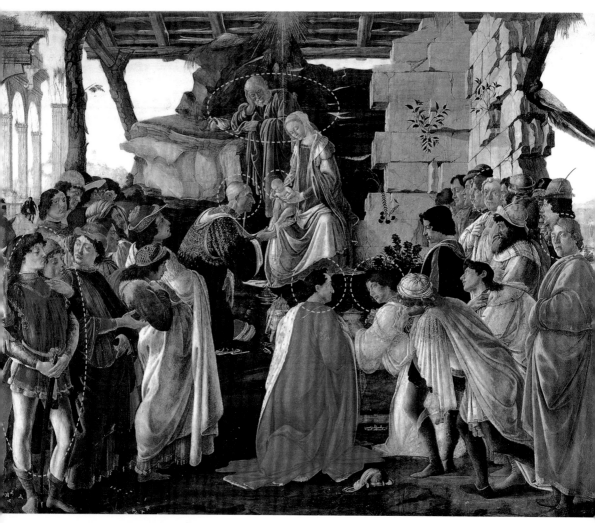

如果你細心觀察，會發現站在他身邊的「臨
演」在樣貌上似乎都有幾分神似（深色卷髮＋高
鼻樑）。

沒錯，他們全都是麥第奇家的「親友團」。

We are family

這幅畫背後的故事其實是這樣的：

這個手指著自己的老頭，叫作拉瑪（Lama），在當時的佛羅倫斯靠房地產和放高利貸為生。他指著自己就是在說：「這幅畫的單是老子埋的！」

拉瑪

拉瑪不是什麼收藏家，甚至算不上藝術愛好者，那他為什麼要掏這個錢？

這個望著我們的年輕人，他叫**波提切利**（**Botticelli**）。

波提切利

他是當時整個佛羅倫斯當紅的畫家之一，更重要的是，他是洛倫佐最喜歡的畫家！

（這種出場方式相當於在自己作品上「簽名」，後來的拉斐爾也用過這種簽名方式。）

這下關係就理順了：拉瑪要在佛羅倫斯混，就得討好麥第奇家族……於是，他找到了「家族教父」最愛的畫家**波提切利**……

拉斐爾

然後，**波提切利**再將洛倫佐和他的「親友團」**全部打包傳送到1475年前**……就這樣，麥第奇全家和聖家族來了一張大合影。

這可能是史上最早的一次Co-branding（聯合品牌）案例吧……

爺爺　　爸爸　　叔叔

GU 這個為聖母瑪利亞端著墨水瓶的小孩，據說畫的就是兒時的洛倫佐……

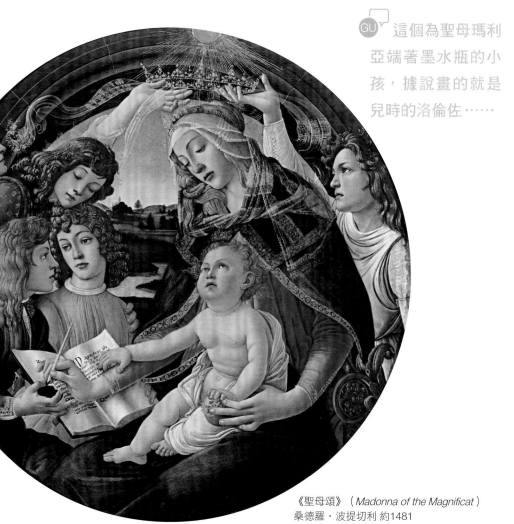

《聖母頌》（*Madonna of the Magnificat*）
桑德羅·波提切利 約1481

在經過家族幾代的藝術薰陶和沉澱之後，洛倫佐真真正正地成了一個**受過高等教育的貴族後裔了。**

　　洛倫佐似乎對賺錢並不怎麼感興趣（他也確實不怎麼會賺錢，好幾家銀行都垮在了他的手上）。他開始全身心地致力於藝術品收藏和藝術家的培養（多納太羅、波提切利、達文西、米開朗基羅、拉斐爾等偉大的畫家都給麥第奇家族打過工）。

　　人們將那個時代稱為：

文藝復興頂峰

（High Renaissance）。

　　那麼，你會不會好奇，這麼厲害的麥第奇家族現在怎麼樣了？

　　在佛羅倫斯的烏菲茲美術館裡有這樣一幅畫。

　　這看似是一幅普通的肖像畫，畫的是柯西莫·麥第奇。

《柯西莫 · 麥第奇畫像》
（*Portrait of Cosimo de' Medici the Elder*）
彭托莫（Pontormo）1518-1520

注意他身邊的這株植物，它有兩根樹枝，這寓示著麥第奇的兩條血脈……其中的一根斷了……而這根，正代表洛倫佐的那一條血脈。怎麼斷的呢？

就是簡單的生不出了（雖然洛倫佐自己很會生，但他的子孫卻不怎麼給力）……用更文明的說法，就是絕嗣了。

後來，另一根樹枝也一樣絕了。

從此，風光了上百年的麥第奇家族就這樣從地球上消失了！

任你再怎麼厲害，最終還是鬥不過DNA！

不過，你反過來想想，這不也證明了當初柯西莫資助藝術的方向有多麼正確嗎？如果不是走上藝術這條路，麥第奇家族不過就是在歷史長河裡被大浪淘盡的一粒沙子，誰還會記得他們？

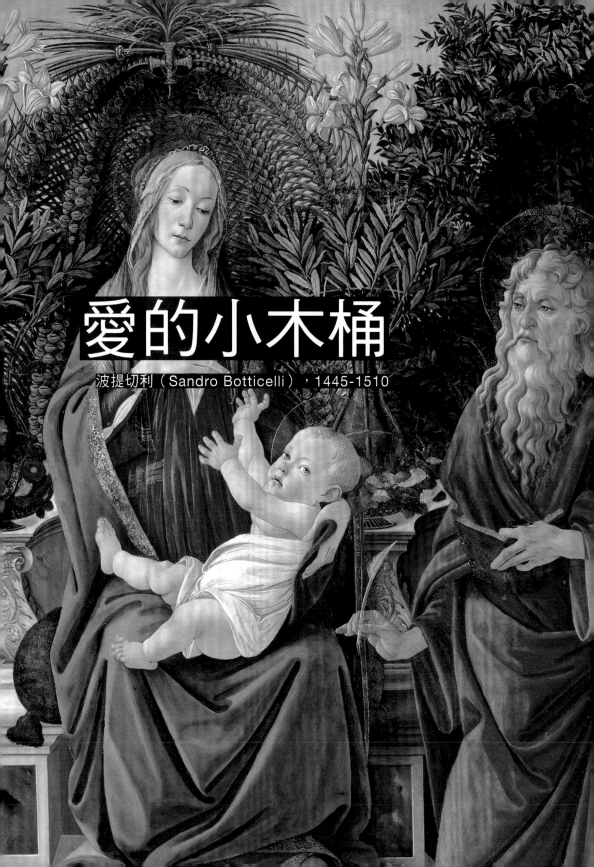

愛的小木桶

波提切利（Sandro Botticelli），1445-1510

　　麥第奇家族雖然不太擅長生孩子，但卻很擅長發掘和培養藝術天才，比如剛才提到的波提切利。他的名字確實有點拗口，經常有讀者朋友表示，看完這些藝術家的八卦之後，事情都記住了，但名字卻記不住，這對「裝博學」造成了極大的障礙。

　　那要怎樣才能記住這些拗口的名字呢？

　　其實，我也沒什麼辦法。

　　多看，就記住了。

　　……

　　就像剛出道的藝人會參加各種節目刷曝光度，名字拗口的話還得取個藝名，他們的目的就是為了方便大家記憶。那些名字很怪的藝術家當然也有這樣的煩惱，比如梵谷在畫上簽名的時候通常會用Vincent而不是Van Gogh，就是怕別人不知道怎麼發「gh」的音。

　　波提切利也一樣，這四個字就已經是他精簡版的藝名了，他的全名叫：

亞歷山德羅‧迪‧馬里亞諾‧迪‧瓦尼‧菲力佩皮（Alessandro di Mariano di Vanni Filipepi）。

我名字不長

　　相比之下，波提切利這個藝名算是很好記了。而且，它的字面意思也很好理解：「小木桶」。為什麼要叫這個名字呢？據說是因為他有個叫「大木桶」的哥哥……沒想到，如此隨意的一個藝名，居然就這樣紅了500年！

　　現在，佛羅倫斯的烏菲茲美術館稱得上是「世界三大美術館」之一。（烏菲茲的英文Uffizi在字面上其實是Office的意思，這裡最早就是麥第奇家族的辦公室。）

每個偉大的美術館都會有那麼一兩件鎮館之寶，而烏菲茲的鎮館之寶，就出自「小木桶」之手。

這兩件作品分別是《維納斯的誕生》和《春》。

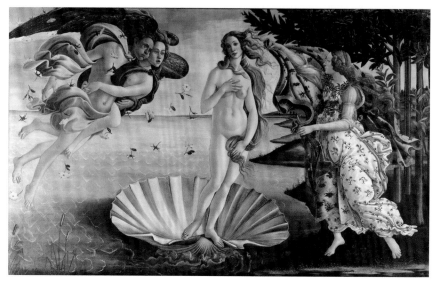

《維納斯的誕生》（*The Birth of Venus*）約1485

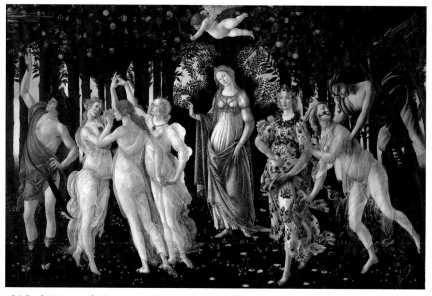

《春》（*Primavera*）約1482

現在無論什麼時候去烏菲茲美術館，你都會發現在這兩幅畫前永遠擠滿了拍照的遊客。雖然沒有羅浮宮的《蒙娜麗莎》那麼恐怖，但要靜下心來看一會兒也幾乎是不可能的。這些幾百年前的藝術品，為現代人提供的早已經不是欣賞功能，而是拍照功能……它們就是一個個景點，用來證明你「到此一遊」。真的想要欣賞，還不如去看網上的圖片、紀錄片，或者看我的書。

接下來，我們就來聊這兩幅畫，先從這幅《維納斯的誕生》説起。

我用三兩句話先大概介紹一下這個故事：

宙斯的老爸（克洛納斯）把宙斯的爺爺（烏拉諾斯）的「弟弟」（JJ）割了……

「弟弟」被隨手扔到大海裡後，和海水產生了化學反應，出現了許多珍珠般的泡泡……維納斯就是從這些泡泡中誕生的。所以，畫家在畫維納斯的時候通常都會把她和貝殼聯繫在一起。整個邏輯是這樣的：

泡泡變珍珠——珍珠長在貝殼裡——貝殼孕育了維納斯。

大家都知道，維納斯是象徵著愛與美的女神，但仔細看這幅畫中的維納斯，其實有許多奇怪的地方：

①她的脖子長得有點嚇人，而且像是得了頸椎病一樣扭著；

②肩膀似乎剛剛經歷過粉碎性骨折；

③胸部也圓得有點兒——假；

④還有她的腳踝，怎麼看都像個半身不遂的殘疾人。

這些「缺點」合在一起，**居然成了一個完美的女神？！**

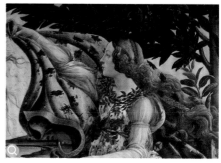

GU 重點其實在這張臉上，請記住這張臉，我們一會兒還會再說到。

先說她旁邊這兩坨人——他們分別是西風之神和春神。

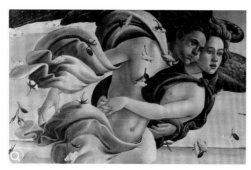

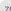

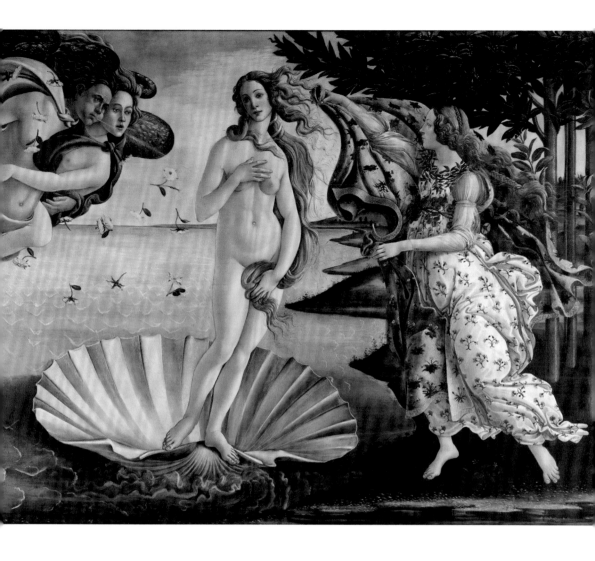

　　其實，你完全可以忽略這兩個神的存在，因為希臘神話喜歡把所有自然現象都用擬人的手法表現。風啊，四季啊，打雷閃電啊，背後都有一個有名有姓的神來操控。其實，各種文明中的神話故事都是這麼個套路，比如我們的神話裡就有雷公、電母和四海龍王。人類對無法解釋和理解的自然現象，通常都會將它們神化……好歹總要有個形象可以拜拜吧。

　　所以說，這兩位其實就是在一齣舞臺劇裡扮演「風」和「春」的兩個臨時演員，而這個畫面用一句話就能講完：剛出生的維納斯被一陣風吹到陸地上，接著就發春了。

這幅畫怎麼說都還算是有個典故，畫面還是圍繞著主角的，而在它對面的那幅《春》，就完全是個大雜燴了，有種春節聯歡晚會——各路神仙齊聚一堂給大家拜年的感覺。

這幅畫主要分成幾個部分：
站在最中間的還是維納斯，和剛出生的時候不一樣，這時她已經穿上了衣服。

在她頭頂飄著愛神丘比特，他蒙著眼睛亂射箭的pose寓示愛情是盲目的……

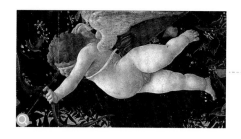

最左邊是宙斯的「快遞」荷米斯。他手指天上，象徵一切天註定。

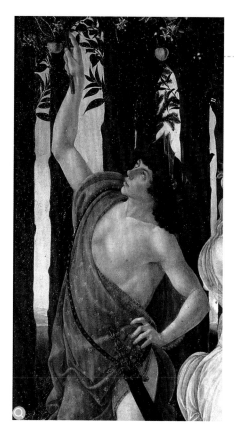

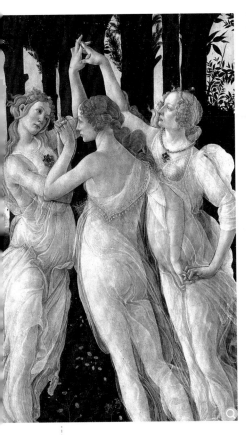

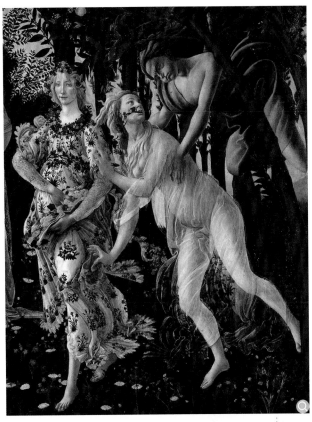

這三個光屁股的女人是美惠三女神，分別象徵「美麗」、「貞潔」和「歡愉」。

最有意思的是右邊這組人，他們正在上演一齣不可描述的戲碼：

西風之神澤費魯斯（Zephyrus）再次出鏡，抓住並強姦了森林女神克羅莉斯（Chloris）……克羅莉斯被強暴後，變身升級成了花神芙羅拉（Flora）。所以，這其實是一幅連環畫，記錄著一個「森女」變「花癡」的全過程。

我們最後來總結一下這幅作品：

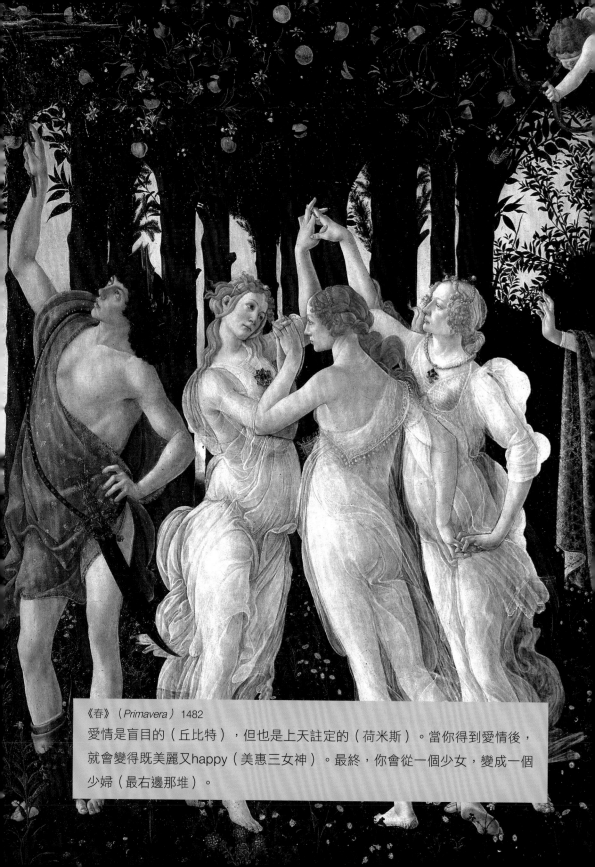

《春》（*Primavera*）1482

愛情是盲目的（丘比特），但也是上天註定的（荷米斯）。當你得到愛情後，就會變得既美麗又happy（美惠三女神）。最終，你會從一個少女，變成一個少婦（最右邊那堆）。

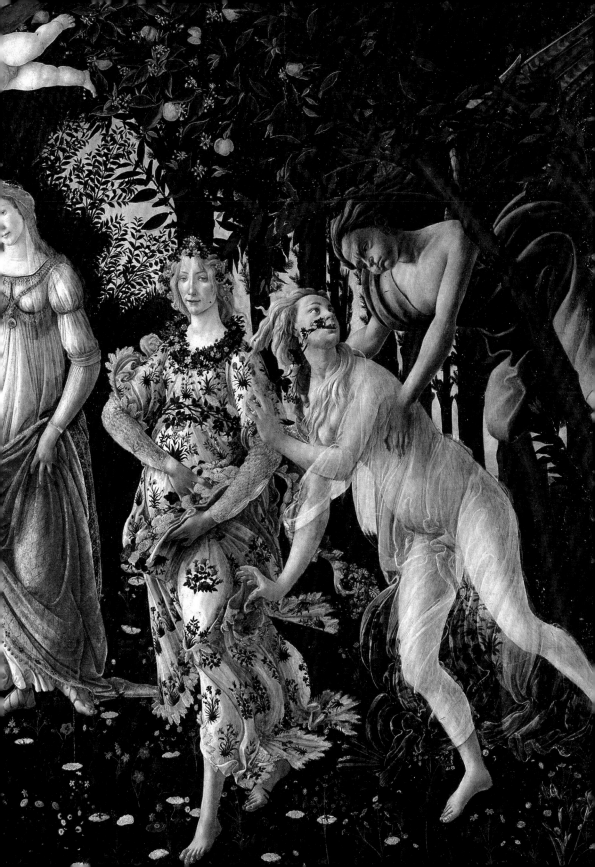

不過，這幅畫的重點其實在這裡（美惠三女神之一）。

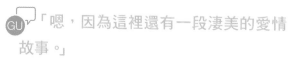

仔細看，她是不是和《維納斯的誕生》中的維納斯有點兒像？

可能你覺得一點兒都不像，但也請你不要說出來，因為這樣我的故事會說不下去……假設你的回答是：「哇！好像就是同一個人，這是為什麼呢？」

GU「嗯，因為這裡還有一段淒美的愛情故事。」

如果你熟悉「小木桶」的作品，會發現在他大多數作品中都出現了同一個女子。

《聖母子與八天使》
（*Madonna and Child with Eight Angels*）
1478

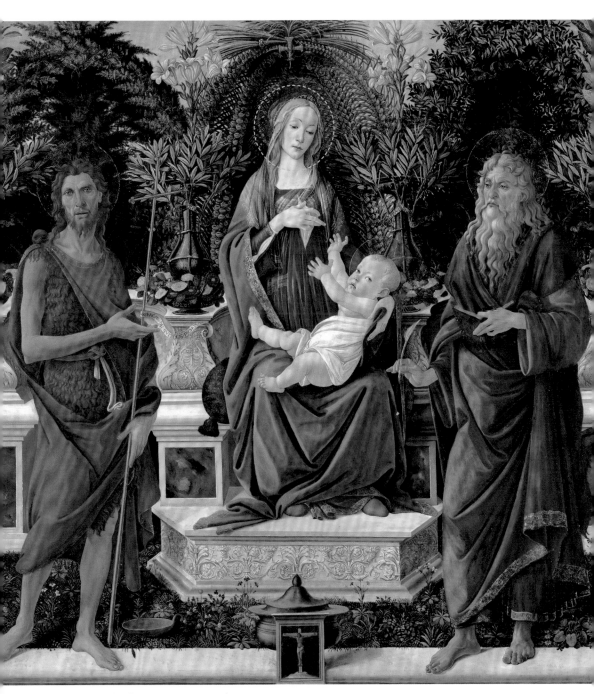

《巴爾迪祭壇》（*The Bardi Altarpiece*）1484- 1485

這個女人究竟是誰？

她的名字叫作西蒙內塔・韋斯普奇（Simonetta Vespucci），是佛羅倫斯有名的貴婦——已婚的貴婦。以現代人對八卦的敏感度，應該馬上就會聯想到「小木桶」是不是和這個貴婦「有一腿」。我再給這段聯想加上一個小小的緋聞：貴婦早早地就死了，波提切利一生未娶，死後還葬在了她的身邊……

這種事情，只要人類科技還沒法幫助我們穿越到15世紀，那我們便永遠無法知道事實的真相，只能通過一些旁敲側擊的證據來猜測。從以上證據看來，這似乎是個淒美的愛情故事。「小木桶」也像是個專情漢子，生前無法得到真愛，只能選擇死後相伴。

然而，歷史永遠都有它的另一面……

藝術史學家雅克・梅斯尼爾（Jacques Mesnil）在1938年發現了一份1502年11月16日的文獻，上面記載了對波提切利的一項指控，**原文是「Botticelli keeps a boy」**。由於我英文水準有限，還曾一度以為這句話的意思是「小木桶保住童貞」，煽情得有點做作，後來問了一個精通外語的朋友，才知道這行字比我想像的重口味多了……

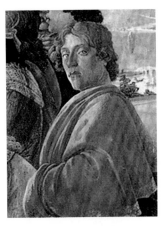

「小木桶」很可能就因為這行字，從一個「情種」變成了一個「雞奸戀童癖」！光從沒結婚這一點，就能推測出那麼多結論，也實在厲害。其實，一生未娶的藝術家有許多，接下來要說的「文藝復興三傑」，就全都沒結過婚。於是，達文西就變成了同性戀，米開朗基羅就成了陽痿男，拉斐爾還好有個女朋友，但卻被傳死於縱欲過度……所以說啊，「人怕出名，豬怕肥」這種事情，在500年前就已經有了。

《西蒙內塔・卡坦尼奧・韋斯普奇》
（*Simonetta Cattaneo Vsepucci*）1484

神與肌肉人（上）

米開朗基羅 （Michelangelo），1475-1564

在文藝復興時期，有一種時尚，就是把土裡挖出來的古代雕塑洗洗乾淨，放在房間裡當居家裝飾……

這種時尚也是麥第奇這種土豪家族帶動起來的。

有需求，就會有市場，但不是人人都有機會挖到這種古代雕塑的，於是就有一些不法之徒靠製作假古董謀生。

當時有一個年輕人，做了一個古羅馬丘比特的贗品，甚至騙過了紅衣主教的眼睛。

他的名字叫**米開朗基羅**。

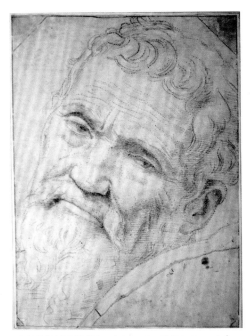

《米開朗基羅畫像》（*Portrait of Michelangelo*）
丹尼爾‧達‧弗泰拉（Daniele Da Volterra）1533

我個人認為，米開朗基羅算是有史以來最厲害的藝術家。

我們先從他的名字開始聊……

米開朗基羅‧博納羅蒂
（Michelangelo Buonarroti），

這名字太長！我決定給他取個小名……

米開朗肌肉，

簡稱「米肌」。

……為什麼取這個綽號？慢慢看，後面你就知道了……

對於那些不太懂藝術，但又好像懂那麼一點點的人來說，「米肌」一生就幹了兩件厲害的事情：

①搞了一次室內裝潢　　　　②雕了一個裸男
西斯汀禮拜堂　　　　　　　《大衛》

其實，他還做過許多厲害的事情，但光這兩件，就足夠秒殺所有藝術家了……（沒錯，是「所有」！）

在聊這兩件傑作之前，我們先來看一下「忍者龜米肌」的這顆「龜頭」……

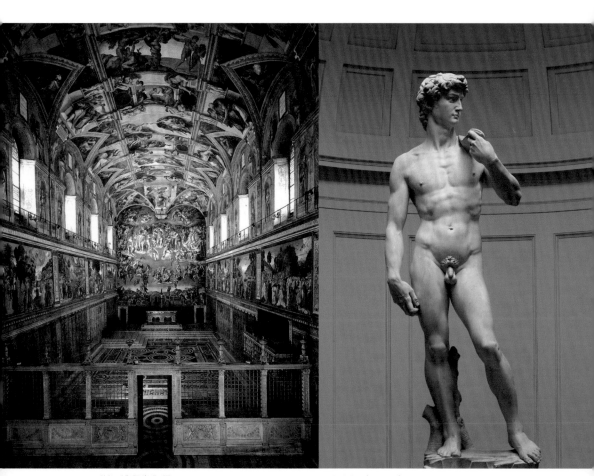

西斯汀禮拜堂內景　　　　　　　　　　　　　《大衛》（David）1501-1504

這幅肖像畫是米開朗基羅的一個跟班丹尼爾・達・弗泰拉（Daniele da Volterra）畫的……湊近看時，你會發現上面有許許多多的小點……

與其說是「點」，更確切地說，這些都是用針紮出來的一個個小洞。

那麼，這些小洞是幹嘛用的呢？
肯定不是中醫用來研究針灸穴位的……

當然，也不是像「點王」秀拉（Georges Seurat）那樣，只是單純地閒得蛋疼……

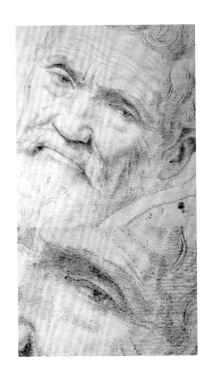

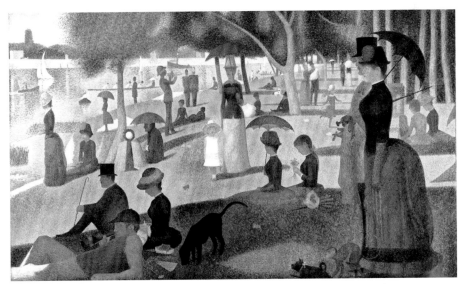

《大傑特島的星期日下午》（*A Sunday Afternoon on the Island of La Grande Jatte*）
喬治・秀拉 1884-1886

這些針眼，其實是用來畫壁畫的。我再解釋得詳細一點——**文藝復興壁畫操作指南：**

STEP 1：先根據事先畫好的線稿，沿著線條戳滿小洞，越多越好……

STEP 2：然後把線稿貼在牆上，在上面刷一層顏料。

STEP 3：顏料會透過針眼，印到牆上形成一個個小黑點……最後再把這些小黑點連起來……

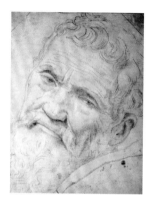

（這是我自己用滑鼠連的，不是太美觀，反正就這麼個意思。）

如果你有興趣的話，可以找張自己的照片，在家裡牆壁上試試……如果你媽問你在幹嘛，你就對她說：

「我在創作文藝復興風格的壁畫……」

你的媽咪一定會給你點一個大大的 **讚！**

言歸正傳，這就是當時畫壁畫的方式。

「米肌」這幅肖像畫上一共有431個針孔（其實我沒數過，如果你實在閒得慌，歡迎你數一下告訴我一個準確數字），畫一顆「頭」都要戳那麼多針眼，那麼試想一下……

畫右邊這個，得戳多少個針眼？！

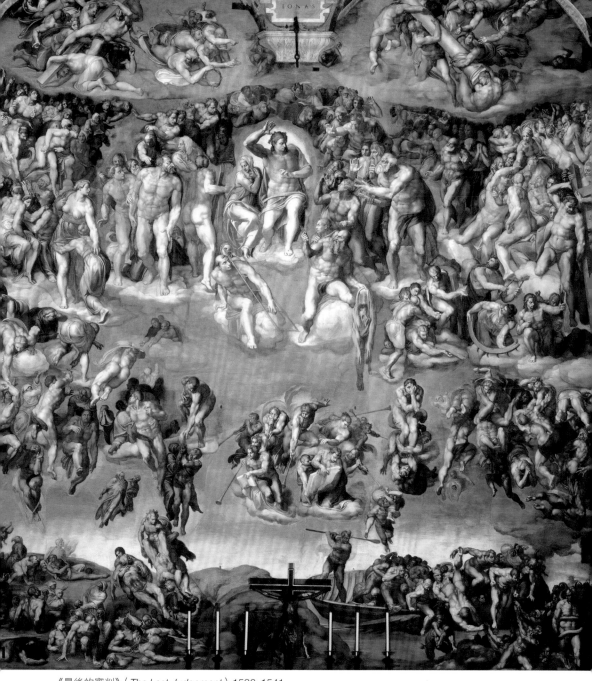

《最後的審判》（*The Last Judgement*）1536-1541

這是「米肌」為西斯汀禮拜堂（Sistine Chapel）畫的壁畫《最後的審判》。如果我告訴你，這對於「米肌」來說，還只是小case……你信嗎？

這是《最後的審判》在西斯汀禮拜堂所處的位置。「米肌」幾乎把整間教堂都塗滿了……

相比之下，這幅壁畫確實只占了整個項目的一部分。

而且，「米肌」還號稱

這些全都是他獨自一個人完成的！

之所以用「號稱」，因為大多數人都不信。

我們姑且撇開構思、打草稿和上色不談，就說中間環節「戳點」……一個正常人怎麼可能有心思和時間戳記那麼多點？

怎麼可能？！ ○ ○ ○ ○ ○

不是聊文藝復興嗎？怎麼我的出場率比米開朗基羅還高？

細看西斯汀壁畫／天頂畫，你會發現裡面到處都是……

肌肉男＆肌肉女……

感覺就像健身教練在開年會一樣……
為什麼全是肌肉人？這就要從「米肌」小時候開始聊了……

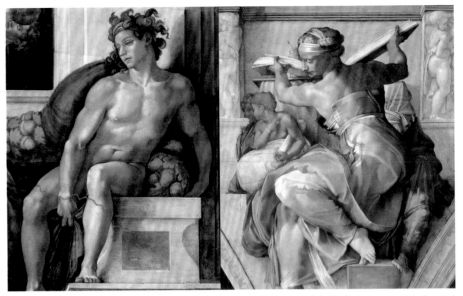

《利比亞女先知》（*The Libyan Sibyl*）1511

畢卡索曾說過，他十幾歲的時候就能像拉斐爾（另一隻「忍者龜」）一樣畫畫了。對於我們這些凡人來說，聽到這樣的話一定會覺得「畢大大太牛了」！

這話如果讓「米肌」聽到，他一定只會說一個字──

我們來看看「米肌」十幾歲的時候都玩些什麼……如果評職稱的話，「米肌」應該算是個**雕刻家**。

《半人馬之戰》
（*Battle of the Centaurs*）1492

《階梯聖母》
（*The Madonna of the Stairs*）1491

其實，要嚴格說起來……

「文藝復興三傑」沒一個是全職畫家

達文西

發明家、
解剖師等

米開朗基羅

雕刻家、
畫家、建築師

拉斐爾

建築師、
畫家

這裡我想聊幾句題外話……

雖然我一直在用「忍者神龜」調侃，但千萬別被他們搞混了！

不要以為有「四隻烏龜」就應該有「四傑」，那隻拿棍子的烏龜叫多納太羅（我以前一直以為他叫「愛因斯坦」）。

這是正宗的**多納太羅（Donatello）**，和另外那三隻「烏龜」比——

他就變成個跑龍套的了！

（當然，這只是說他的知名度，在藝術成就方面，多納太羅並不比另外幾個差。）

所以，「忍者神龜」其實是三個主角加一個配角的組合⋯⋯

這裡，我又忽然想到一個相似的案例——**《三個火槍手》**（也叫《三劍客》）。

這是我小時候最喜歡的一本小說，但我一直沒搞懂為什麼三個火槍手是四個人，而且是1個主角＋3個配角。

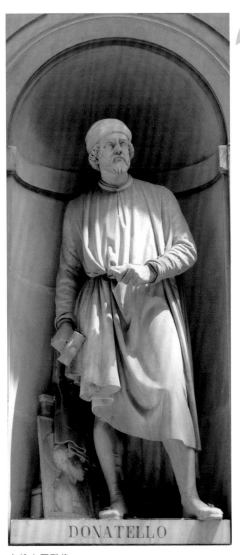

DONATELLO

多納太羅雕像

又跑題了，好了，言歸正傳！

繼續聊我們的雕刻家「米肌」。「米肌」從小就喜歡雕刻，但雕刻師在那時並不是什麼好職業，所以「小米肌」的老子一開始就很反對兒子學雕刻，於是整天揍他希望能改變他的想法。

可以想像一下，如果你的孩子（或未來的孩子）有一天對你說：

「我未來的夢想是挖大便。」

那你估計也得急瘋，但是世事難料，說不定你的孩子為了挖更多屎，開創出了一套世界獨一無二的**挖掘機技術**呢？所以說，沒什麼事情是絕對的。

「米肌」就是一個特例，他從一個不被看好的行業中走出了一條致富之路。

當然，「米肌」也有過鬱鬱不得志的時期，也過過「北漂」的日子。

但我並不想多聊這方面的事情，因為相比他富得流油的一生，這些日子根本不值一提。更何況，人家24歲就籌到了

人生的第一桶金。

《聖殤》（*Pietà*）1498-1500

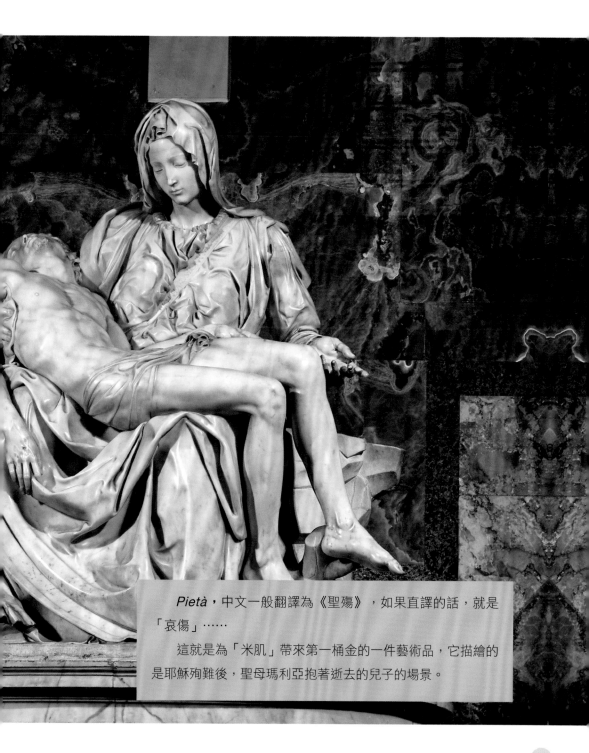

Pietà，中文一般翻譯為《聖殤》，如果直譯的話，就是「哀傷」……

這就是為「米肌」帶來第一桶金的一件藝術品，它描繪的是耶穌殉難後，聖母瑪利亞抱著逝去的兒子的場景。

我並不打算把這件作品捧到某個遙不可及的高度，也不想證明它在藝術史上佔據著多麼重要的地位⋯⋯

我只想單純地、從美不美的角度來看這件作品。

《聖殤》（*Pietà*）約1450

其實，在「米肌」之前和之後，有許多藝術家都以這個場景為題搞過創作，有雕塑，也有繪畫，其中也不乏大師級藝術家創造的作品。但是，卻沒有一件能夠超越它。

相比之下，立顯不足之處⋯⋯

《聖殤》（*Pietà*）
路易士・德・莫拉萊斯（Luis de Morales）1565

《聖殤》（*Pietà*）
文森・梵谷（Vincent van Gogh）1889

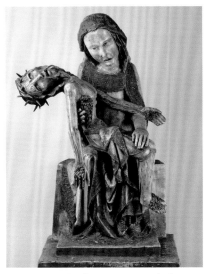

《勒特根的聖殤》（*Roettgen Pietà*）約 1360

太……

按你胃（Anyway），再來看「米肌」的聖母。

她靜靜地望著自己死去的兒子，不需要任何動作，自然而然給人一種哀傷的感覺……

「米肌」的聖母，用一句發自內心卻有點大不敬的話來形容……

就是一個安靜的美女！

那麼，問題就來了……作為一個33歲男子的母親……

她是不是有點兒太年輕了？！

「米肌」自己的解釋是這樣的：「一名純潔、有節操的女子，通常都會比一般的女子看著年輕，更何況是處女呢？」

嗯……這個理論，我個人認為有待商榷……另外，順便科普一下，聖母瑪利亞是以處子之身產下耶穌的。（How？這是《聖經》的設定，請不要用現代人現實的眼光去看待這件事。）

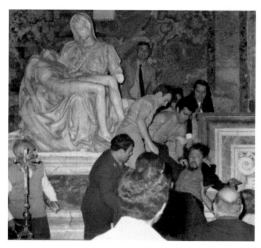

《聖殤》第一次展出的時候，「米肌」混在人群中偷聽他們的評論。沒想到觀眾在讚歎的同時，都以為這是另一位雕刻家的作品。

「米肌」一氣之下，趁夜晚無人之際，偷偷在聖母胸口刻上了自己的名字⋯⋯

佛羅倫斯的米開朗基羅。

於是，這便成了唯一一件有他簽名的作品。

關於這件作品還有許許多多有意思的故事⋯⋯1972年，有個神經病拿著把榔頭爬到這尊雕塑上，大喊一聲：「我是耶穌！老子復活了！」

然後，掄起榔頭朝雕像猛砸⋯⋯
雕像被砸得碎片飛散，當時有許多遊客在現場目睹了這一幕⋯⋯
他們立刻拾起散落在地上的碎片⋯⋯揣兜裡直接帶回家了⋯⋯

這素質⋯⋯

所以，今天你看到的《聖殤》，其實是假鼻子⋯⋯

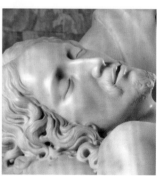

《布魯日聖母》（*The Madonna of Bruges*）1501-1504

　　「米肌」在完成這件作品後沒多久，又創作了一件題材相近的作品。這件作品曾出現在好萊塢電影《大尋寶家》（The Monuments Men）中……

　　如果將它和《聖殤》放在一起看，會自然而然產生一種「代入感」。30年前活潑可愛的寶貝，如今卻成了懷中冰冷的屍骸……

　　有種說不出的哀傷……

　　「米肌」靠這件作品獲得了名氣和財富……然而，與他接下來的一件作品相比，《聖殤》就是小巫見大巫了。

　　他的名字叫 **大衛（David）**

《大衛》（*David*）1501-1504

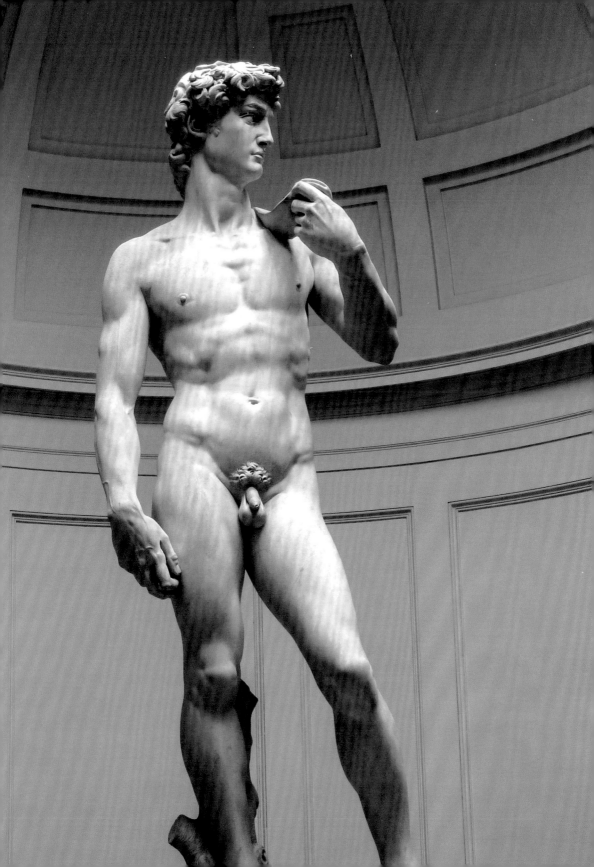

如果你有個兒子，並打算為他取個英文名字，那大衛絕對是一個很棒的選擇！

因為他將來長成帥哥的機率會很大！

《聖經·舊約》中是這樣描述大衛的：「他容貌俊美，面色紅潤……」根據我們現代人的審美，在翻譯上稍微做了一點調整……

其實根據原文直譯，大衛應該是：**面放紅光。**

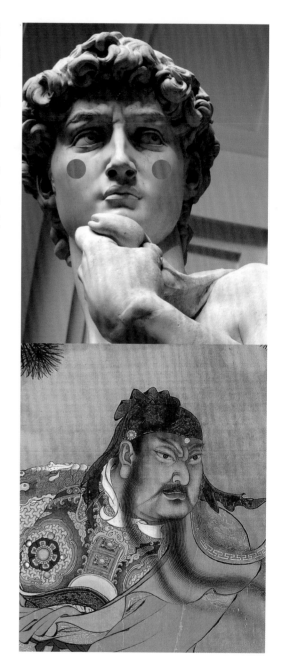

這倒讓我想起了一位東方帥哥……
Guan 2 bro（關二哥）。

可能古代人的審美和我們有點兒不大一樣……不管紅潤還是紅光，反正就是很帥的意思吧！

按你胃（Anyway）……

究竟是些什麼經歷，使帥哥大衛足以被載入《聖經》的呢？

他幹掉了一個巨人，

而且，還是秒殺……

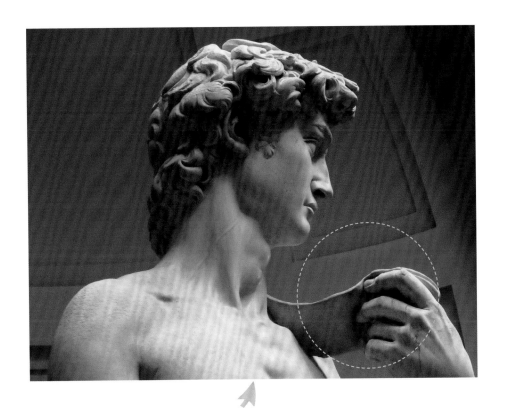

　　用的就是這麼一個類似彈弓的東西……他趁對面那個巨型倒楣蛋傻笑的時候一擊命中其頭部！接著，就把他腦袋給砍了……

　　這個傻大個兒的名字叫作**歌利亞（Goliath）**，根據古文獻的記載，再換算成現在的度量單位，他的身高大概在299公分……

這是個什麼概念？

　　我們假設大衛的身高和正常成年人差不多（當時成年男子平均身高在150～170公分之間），那麼大衛和歌利亞的對決，基本就相當於曾志偉和姚明單挑……結果，曾志偉一拳就把姚明K.O.掉了。

知道有多驚人了吧？

《大衛與歌利亞》（*David and Goliath*）
卡拉瓦喬（Caravaggio）1599

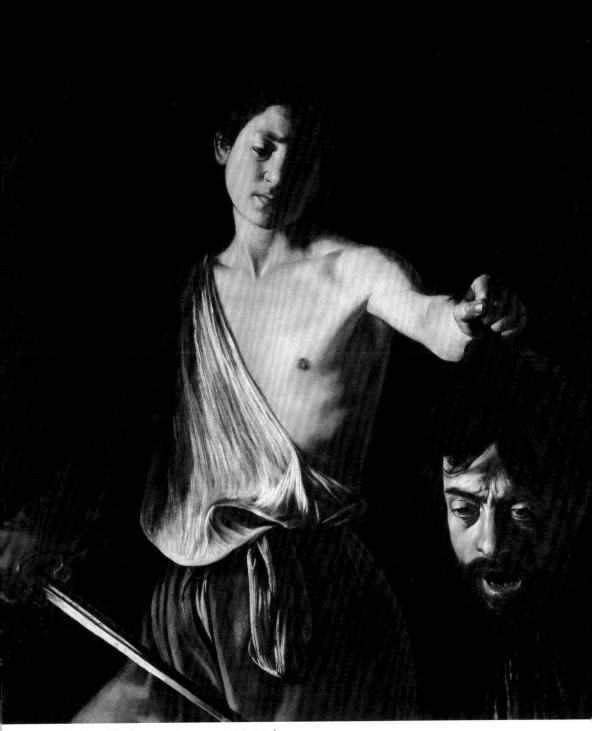

《少年大衛》（*David with the Head of Goliath*）
卡拉瓦喬 1609-1610

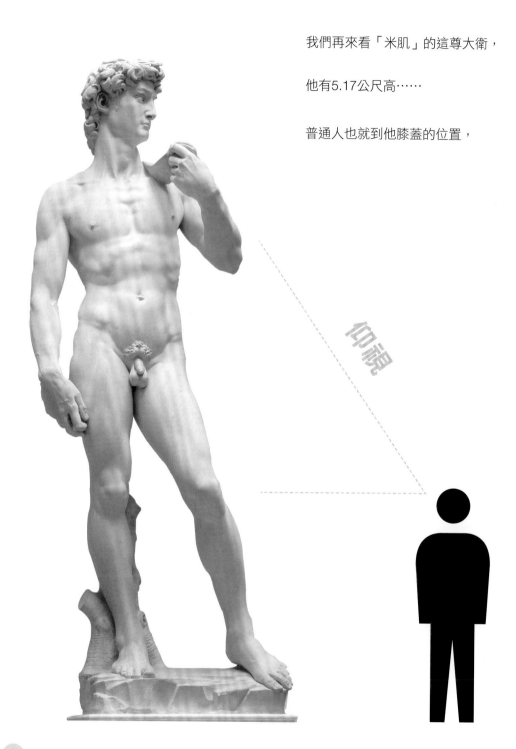

我們再來看「米肌」的這尊大衛，

他有5.17公尺高……

普通人也就到他膝蓋的位置，

仰視

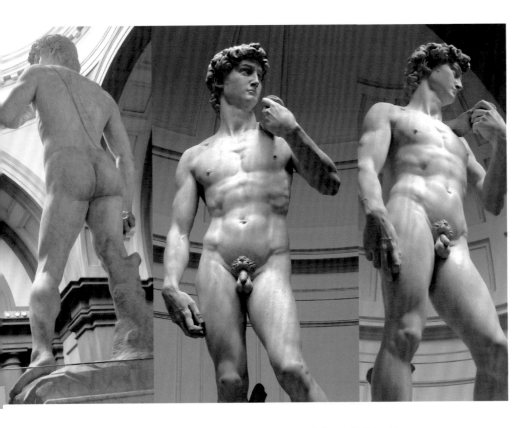

所以，你會發現無論站在哪個角度，你都只能仰視他⋯⋯

大衛左手拿著投石帶，眼睛盯著斜上方⋯⋯

應該是在瞄準，也可能是被對手某些部位的尺寸嚇到了⋯⋯

想想也是，按照這尊《大衛》的身高去算巨人歌利亞的身高，差不多有4層樓那麼高！

那麼，為什麼把短小精幹的大衛弄得那麼大？

因為執著，因為任性……

這正是「米肌」的厲害之處，他憑藉這個巨大的裸男，徹底打敗了他的老對手──祖師爺級大師：

達文西。

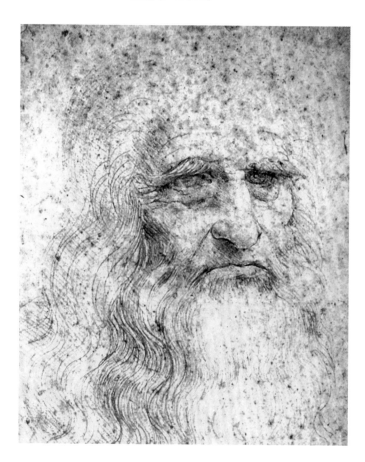

許多人都知道，達文西老爺爺是個德智體全面發展的奇才⋯⋯

除了藝術以外，他還涉足許多領域。他同時是：畫家、雕刻家、建築師、音樂家、數學家、工程師、發明家、解剖學家、地質學家、製圖員、植物學家和作家⋯⋯

這些是維基百科對達文西的總結，很全面，但是他們漏了一個很重要的「頭銜」：

愛挖坑，但不愛填坑的「坑王」。

你會發現他發明的那些飛機、大炮、坦克什麼的，也就在紙上畫畫，從來沒有做出來過⋯⋯其實，當初達文西也計畫搞一個巨型雕塑，但是⋯⋯搞到一半又去挖別的坑了（這點和我倒有點兒像）⋯⋯

所以，從某些方面來看，達文西就是個喜歡異想天開的夢想家。

與之相比，「米肌」就是個徹頭徹尾的**實幹家**。他從來不來虛的，想到了就去做，做了就一定要完成！

我們再回到「大衛為什麼那麼大隻」這個問題⋯⋯

1464年，佛羅倫斯的某個土豪搞了一塊巨型大理石⋯⋯

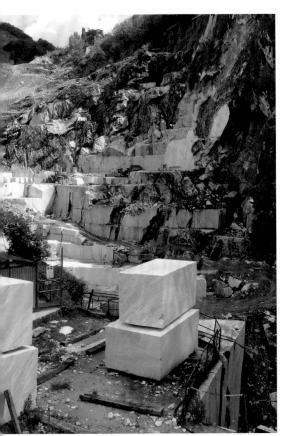

盛產大理石的卡拉拉（Carrara）

由於它的體積和形狀（長而薄），
導致它非常難駕馭。曾經有兩個有名的
雕刻家想要雕這塊石頭，但都失敗了，
從此以後沒有一個雕刻家再敢碰它（其
中就包括達文西老爺爺）。

這塊石頭被扔在了工廠的院子裡，
一躺就是25年。因為在那兒放的時間
太久，人們甚至給這塊石頭取了個名字
──「巨人」。

也許，這個「沉睡的巨人」一直在
等待一個命中註定的塑造者。

終於，「米肌」站了出來，決心挑
戰這個「巨人」！

三年後，大衛誕生了⋯⋯如果你繞
著大衛的膝蓋轉一圈，你會發現無論從
哪個角度看，他的身材都很完美！

這是為什麼呢？

因為他瘦！
瘦才是王道！

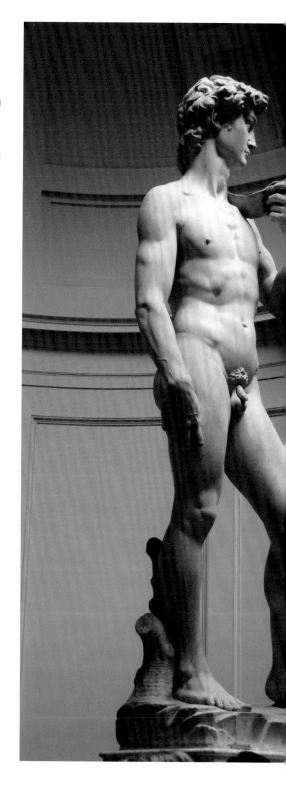

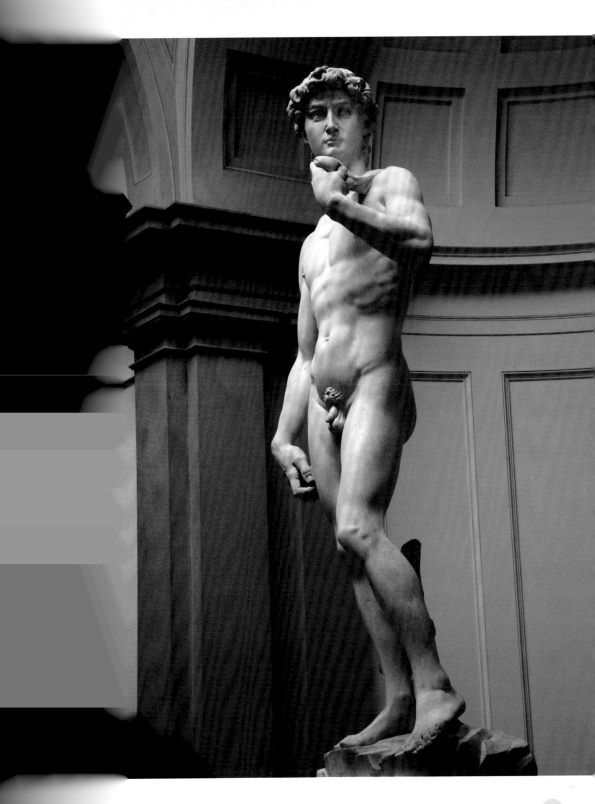

好吧，我的重點好像錯了。我想說的是，用整塊大理石雕一個瘦子，幾乎是一個不可能的任務！

之前我也說過，這塊石頭是被人用過的，所以說「米肌」的每一刀都需要經過深思熟慮和反覆推敲。萬一不小心鑿錯，就有可能把大衛鑿成楊過。

但是，「米肌」卻做到了！他完成了達文西想做卻沒做到的事……

這還不算……

完成這尊《大衛》之後，「米肌」的帳戶上就已經有900個金幣的存款了……我不知道這些錢在當時能買到什麼，但可以肯定的是……

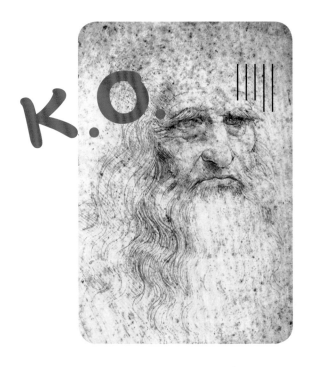

達文西一輩子都沒賺到過那麼多錢！

接下來，我們聊聊「『米肌』為什麼那麼愛肌肉」。

神與肌肉人（下）

米開朗基羅（Michelangelo），1475-1564

米開朗基羅

為毛那麼愛畫肌肉人？

其實答案很簡單——時尚（fashion）。

每個時代都有一個標準身材，而文藝復興時期，流行**肌肉人……**

那時候的歐洲人剛從病病歪歪的「黑暗時代」裡走出來，人的個子都很小，平均身高也就150公分。忽然有一天，他們發現自己的老祖宗（古希臘、古羅馬）雕塑裡的身材都很棒。

所以，我們就照這個來吧！

（其實，就是復古時尚……和今天潮人們的黑框眼鏡、爆炸頭差不多……）

《垂死的阿基里斯》（*The Death of Achilles*）埃恩斯特・赫脫（Ernst Herter）1884

梵谷稱這種身材為

標準羅馬身材。

基本上，那時的雕塑裡男的都有**6塊腹肌**，女的都是C cup＋**微胖身材**……「米肌」正好又是玩雕塑出身的，當然也逃不過這種設定。

這也是西斯汀禮拜堂內部看上去像一個**健身俱樂部**的直接原因……

試想一下，每當教會選舉新教宗的時候，下面坐著一群白髮蒼蒼的主教……**抬頭一看全是健美先生！**真是別有一番滋味啊！

《阿基里斯和忒提斯》（*Thetis and Achilles*）皮爾斯・康奈里（Pierce Francis Connelly）1874

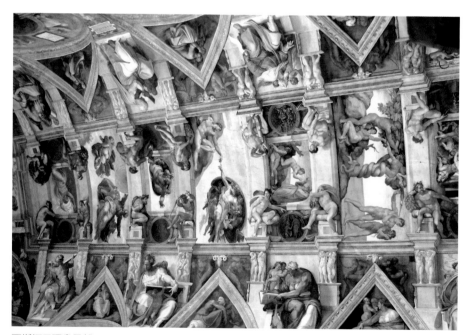

西斯汀天頂畫局部

西斯汀禮拜堂復原圖

其實，西斯汀禮拜堂的天頂原本不是那麼浮誇的。

當時的教宗朱力斯二世覺得「星空」天花板太過單調了，想要重新裝修一下……於是，他找來了當時紅得發紫的「米肌」……

 幫我把那天花板整整唄？　　我又不是搞裝潢的，幹嘛讓我整？

誰都知道這是個吃力不討好的活兒，「米肌」當然不是傻子……

當時的他，隨便搞個雕塑就能賺好幾百個金幣，遇到這種麻煩工程當然能推則推……

但是，教宗就是教宗…… 你不整，我就整你……

沒辦法，「米肌」只能硬著頭皮上了，結果在這黑咕隆咚的小教堂裡一畫就是4年，畫完直接成了

歪脖子

（真事兒）。

這兩幅畫反映了「米肌」當時的創作狀態。

西斯汀禮拜堂天頂

創作過程中還有許多小插曲……

傳說「米肌」畫到一半顏料用完了，可教宗當時正在戰場上打仗，「米肌」也不是什麼省油的燈，

他居然直接騎馬跑到戰場上問教宗討錢！
而且，還去了兩次！

藝術家真不是好惹的……

可能也正是因為這份執著，才能最終成就這個傑作！

我們先來看看西斯汀禮拜堂牆壁上的這幅：

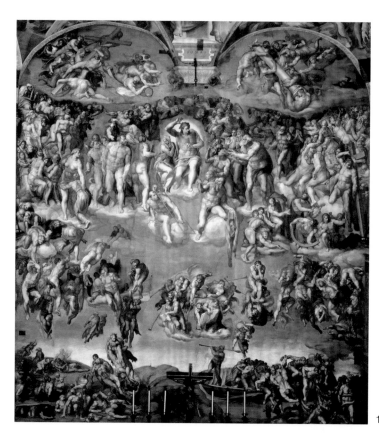

《最後的審判》
（*The Last Judgement*）
1536-1541

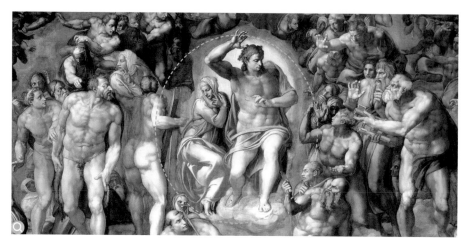

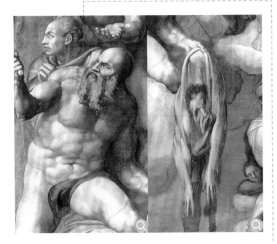

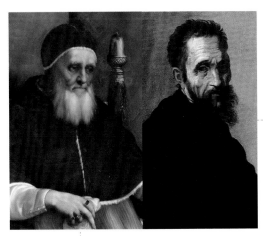

前面已經提過，這幅畫講的是世界末日來臨，耶穌降臨人間，決定誰上天堂，誰下地獄的故事……

先看畫中央的基督。這裡的基督並不是我們一直看到的那個頭戴荊棘冠、一把絡腮鬍的中年男子，「米肌」刻意把耶穌畫成了年輕的阿波羅形象，正高舉著強壯的右臂進行審判。

這個光頭肌肉人叫**聖巴多羅買**，傳說他的殉道方式是被活活剝皮而死，所以他通常會以拿著一張皮的形象出現。

注意他左手拎著的那張人皮，**這其實是「米肌」的自畫像**，而那個光頭肌肉人呢？

畫的正是他的老東家——**教宗朱力斯二世。**[1]

可能這正是「米肌」的心情寫照：

「給你打工，等於扒了我一層皮……」

① 為什麼說是老東家呢？這裡要交代一個細節，西斯汀禮拜堂的天花板和《最後的審判》是先後兩次畫的，中間隔了20多年，這時候朱力斯二世已經掛了。

再看右下角，有一個被蟒蛇咬住小JJ的驢耳魔鬼，其實它的原型是教宗的司儀官。「米肌」的這幅畫一問世就被這個人狠狠地批判了一通。沒過多久，他的臉就被加了上去。

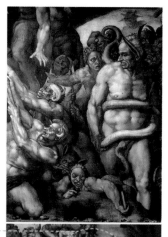

注意，它所在的位置正好是禮拜堂入口的正上方。幾百年來，每當人們進入西斯汀禮拜堂時，只要一抬頭就能看到這倒楣蛋……

由此可見，

千萬別得罪藝術家啊！

但是，話又說回來，這幅畫之所以會遭到抨擊，也實在是情有可原……

因為這幅畫，原本是**全裸的**！

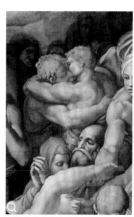
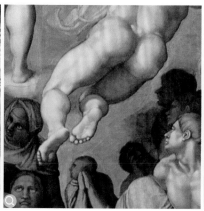

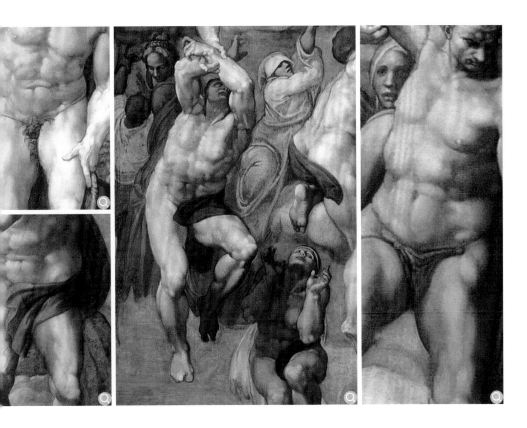

在一個如此莊嚴的地方，居然畫著那麼多裸男，別說在那個時候，就是放在今天，相信也很難被接受⋯⋯

結果，教宗還得另外聘請畫家給他們**「穿內褲」**⋯⋯

雖然有點兒違和，但再怎麼說，

「健美中心」總好過「洗浴中心」吧⋯⋯

接下來，就是整個西斯汀最**厲害**的部分⋯⋯

看到下面這幅畫，你會想到什麼？我絕對沒有要給誰打廣告的意思！

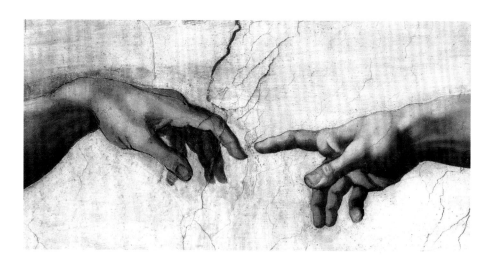

上面這幅畫，光就知名度而言，足以和「小李子」的《蒙娜麗莎》相提並論……但對於大多數人來說，它可能還是屬於

「看著眼熟，但叫不出名字」那類。

這其實並不奇怪，因為我也不知道它到底叫啥。

喂！
等等！讓我解釋一下……

這幅畫位於西斯汀禮拜堂的天花板上，被稱為《西斯汀天頂畫》。它描繪的是《聖經》中的一個章節《創世紀》。說的是耶和華創造世界的故事。

《聖經》中的原文是這樣的：「神說，要有光，就有了光。」

「神說，諸水之間要有空氣，將水分為上下……」

接下來，神（耶和華）還說了好幾句話，最終世界變成了一個類似於今天野生自然保護區的樣子……

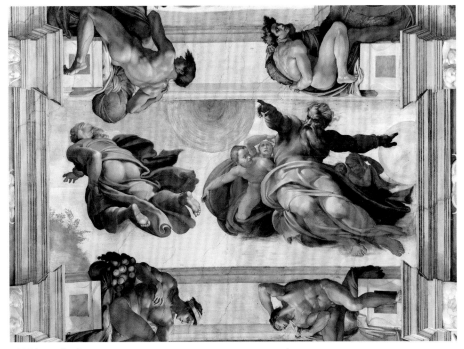

《創造眾星》（*The creation of the Sun,Moon and Vegetation*）1511

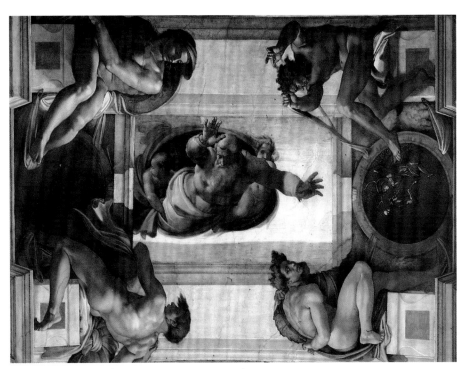

《分開海水與陸地 》（*Dividing water from Heaven*）1509

接著，神決定為「保護區」找一個管理員……於是，便按照自己的樣子創造了第一個人類亞當（Adam）。

這裡請你注意一個細節：**神穿著衣服，亞當卻光著。**

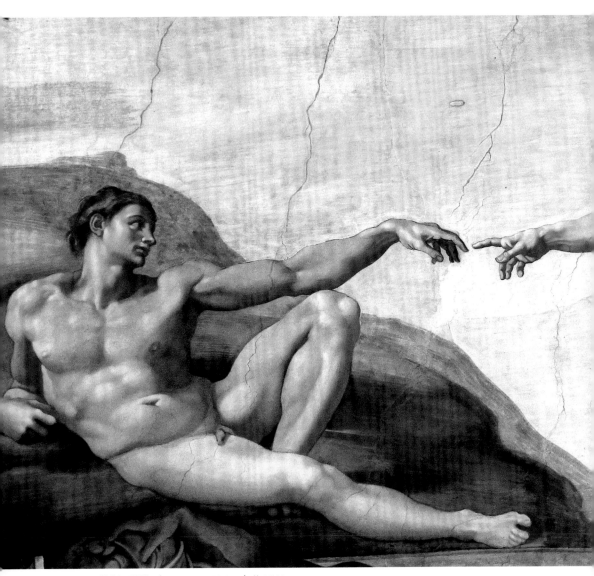

《創造亞當》（*Creation of Adam*）約1511

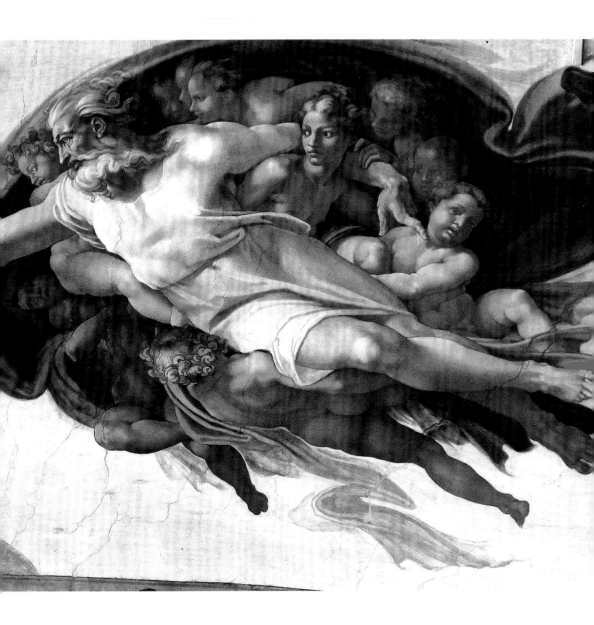

我們暫且將這個裸男放在一邊，先繼續把整個「流程」走完……

接著，神怕亞當一個人悶得慌，於是用亞當的肋骨創造了世上的第一個女人——夏娃（Eve）。

神對他們說，伊甸園裡有一棵樹，上面結著一種果子，叫善惡果。

（藝術品中的善惡果通常是蘋果，可能那時候的老外沒見過什麼其他果子吧。）

神說，這種果子千萬別吃，吃了你們就慘了！

這樣的橋段似乎在許多故事中都出現過……

《創造夏娃》（*Creation of Eve*）1510

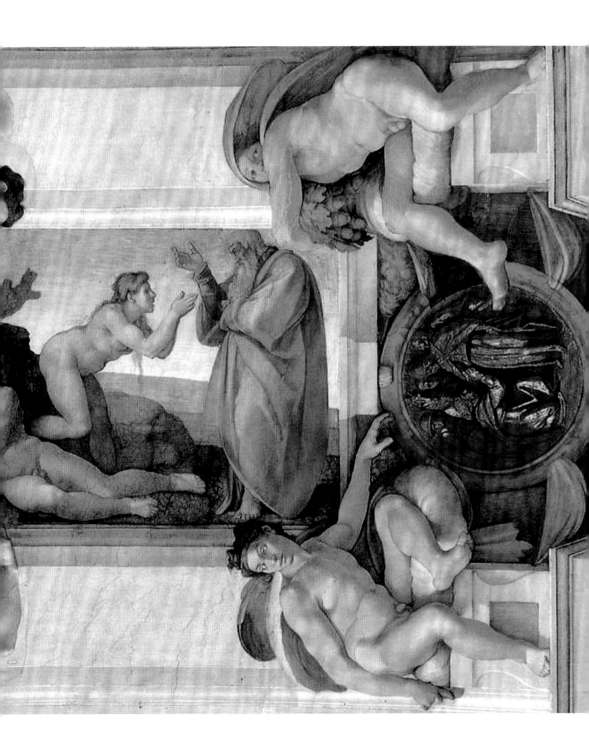

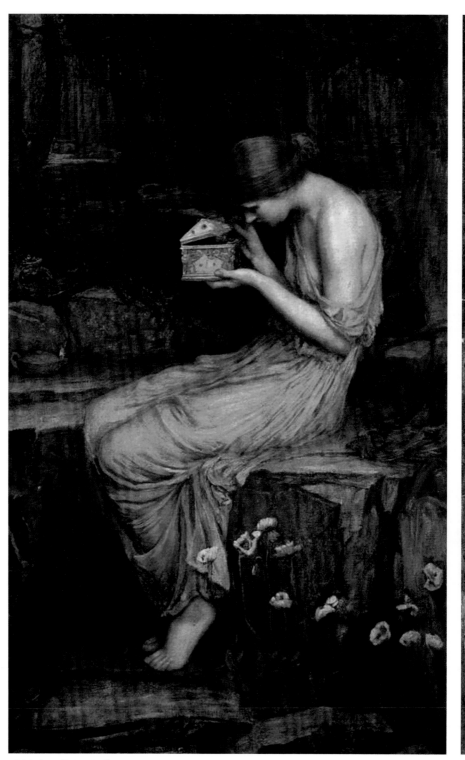

《賽姬打開黃金盒》（*Psyche Opening the Golden Box*）
約翰・威廉姆・瓦特豪斯（John William Waterhouse）1903

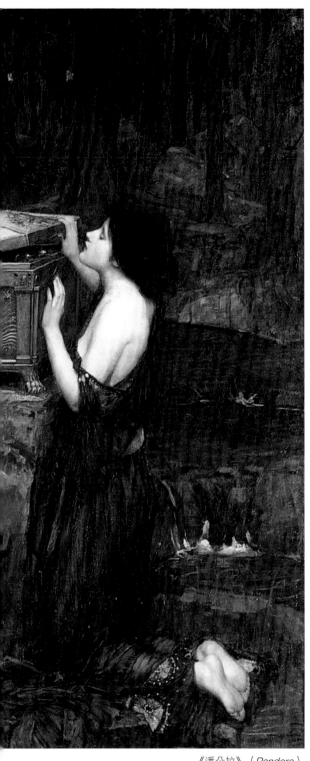

比如，賽姬從地獄裡帶出來的那個盒子（維納斯讓她千萬別打開）。

還有潘朵拉帶到凡間的那個盒子（宙斯也讓她千萬別打開）。

通常遇到這種橋段，就說明這個盒子

必開無疑！

《潘朵拉》（*Pandora*）
約翰·威廉姆·瓦特豪斯 1896

夏娃在一條蛇的誘惑下，偷吃了善惡果……並慫恿亞當也吃了……

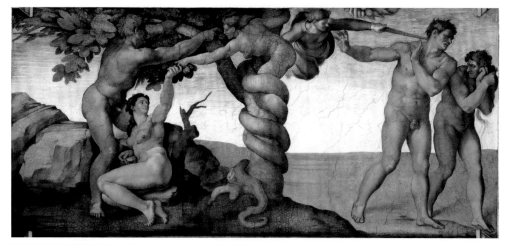

《原罪與逐出樂園》（*The Fall of Adam and Eve*）1509

從此之後，他倆忽然就產生了羞恥心（在私處遮上了葉子）。

那麼，問題就來了——有羞恥心（或善惡之心）難道是一件壞事嗎？

神為什麼不讓他倆具備這種「技能」呢？難道只是為了看不穿衣服的傻子倆跑來跑去嗎？

當然不是！（神怎麼可能那麼低級！）

《創世紀》中還有一段話：「神說：那人已經與我相似、能知道善惡，現在恐怕他伸手又摘生命樹的果子吃，就永遠活著。」

要知道，被自己創造出來的東西超越，是件多麼恐怖的事情啊！這在許多好萊塢電影裡都有體現……（比如《魔鬼終結者》。）

於是，神把亞當和夏娃趕出了伊甸園，讓他們自力更生……

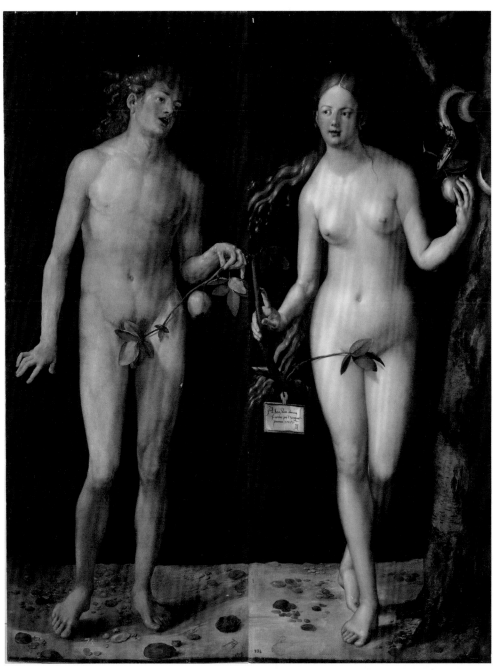

《亞當與夏娃》(*Adam and Eve*) 杜勒 (Dürer) 1507

後來，他倆的後代又幹了許多讓神不爽的事情……神徹底後悔了，他要製造一次大洪水，幹掉他創造的所有生物，推翻重來……

《大洪水》（*The Great Flood*）1509

這就是後來諾亞方舟的故事，關於《聖經》的故事，我不想過多展開了，以後會專門出本書聊聊《聖經》。

説回之前那幅畫。

可以看出，它在整個天花板上只占很小的一部分。

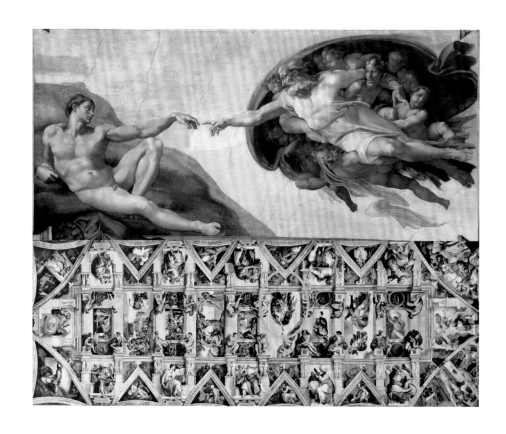

如果《創世紀》是一部電影的話，那麼**亞當的誕生**只能算是其中的一個經典橋段。

我第一次看到這幅畫時，我的感覺是：神伸出手指去觸碰亞當。

而亞當卻是一副愛理不理的樣子，好像一個心情低落的明星遇到瘋狂粉絲似的。

手指在要碰到又沒碰到的那一刻——

被「**米肌**」「抓拍」了下來……

我不知道你的感覺是否和我一樣，但看完上面的故事，應該就知道事情完全不是這樣的。

「米肌」想表現的，是神用他的**腦電波**創造出亞當的那一刻……

為什麼說是**「腦電波」**？

注意，神所在這個圈的形狀……

有沒有很像一個大腦的豎截面？

有沒有？有沒有？

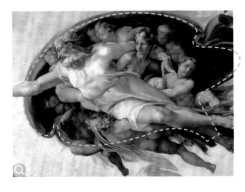

looks like

大腦的豎截面

要知道，這幾隻「忍者龜」個個都是解剖高手，要畫個大腦什麼的根本不在話下……

而且，耶和華（神）也很喜歡用「腦電波」這招。

比如，懷上了基督這個喜訊，就是用這種方式傳達給瑪利亞的……

所以，「米肌」這樣畫，是不是在暗示著什麼？

我們不得而知……

《報佳音》（*Annunciation*）
安基利軻（Fra Angelico）
1425-1428

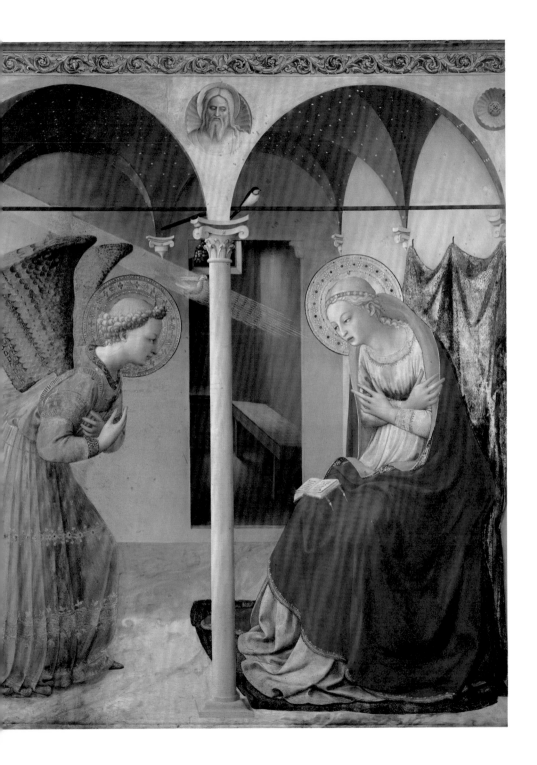

我們再來聊聊畫中的一些「**配角**」。

之前我介紹過，「米肌」愛畫肌肉人，是因為他本身是個雕塑家。

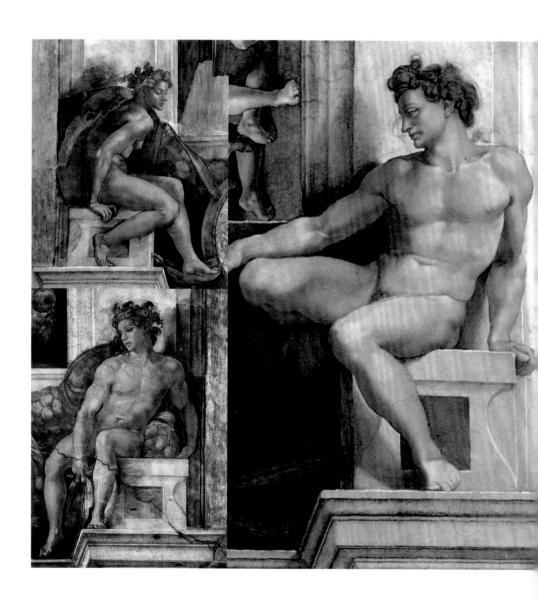

這些配角，其實是受到了一座雕塑的影響——沒頭，沒手，沒腳……連名字都沒有（通常被叫作《男子軀幹》）。

其實，這是個古羅馬的出土文物，挖出來就是這個樣子……（這是我在梵蒂岡博物館拍的真跡。）

可能你會問，**這算什麼雕塑？**

這樣問就太膚淺了，正因為他沒手沒腳，才有無限的想像空間。

這和《斷臂維納斯》差不多是一個道理……

而且，「米肌」還是一個特別善於想像的人！

 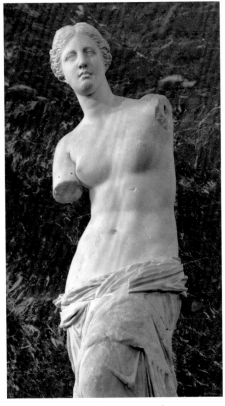

《貝維德雷的軀幹》（*Belvedere Torso*）
阿波羅尼奧斯（Apollonios）年代不詳

《米洛的維納斯》（*Venus of Milo*）
亞歷山德羅斯（Alexandros）西元前130-西元前100

這裡有一個故事……當時還有一件出土文物 **《勞孔和他的兒子》**（也叫《老孔》）。這人我在《不懂神話，就只能看裸體了啊》中提到過，就是那個用長矛戳特洛伊木馬的人……

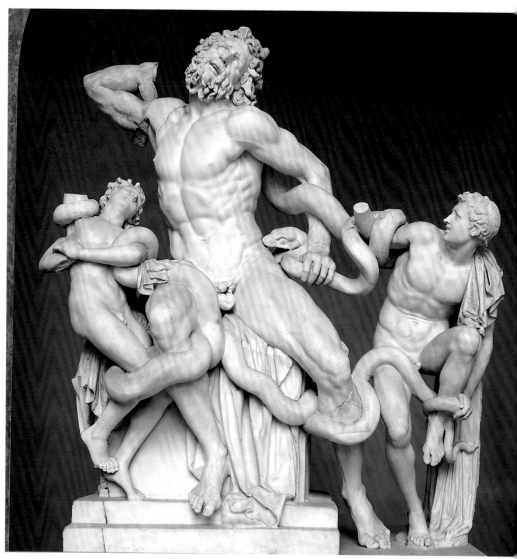

《勞孔和他的兒子》（*Laocoon*）
阿格桑德羅斯、波利多羅斯和阿塔諾多羅斯（Hagesandros Polydoros and Athenodoros）
約西元前一世紀

按你胃（Anyway），這件雕塑剛出土的時候，是沒有右手的……
那時的當紅「小鮮肉」**拉斐爾**認為……

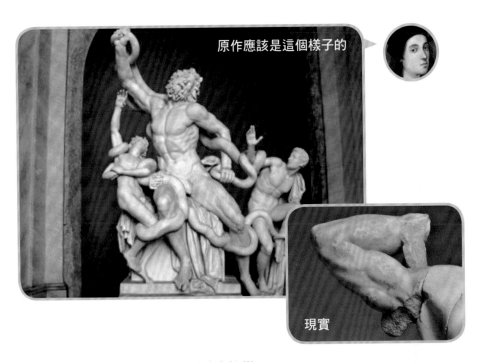

原作應該是這個樣子的

現實

而「米肌」則認為，他的手臂應該彎
起來，這樣顯得更糾結……

後來，遺失的那條手臂被挖了出來，
事實證明，「米肌」明顯更接近原作……

回頭再看這尊《貝維德雷的軀幹》，
能夠想像再創作的空間明顯比《勞孔和他
的兒子》大得多……

於是，就出現了無數這樣的肌肉男。

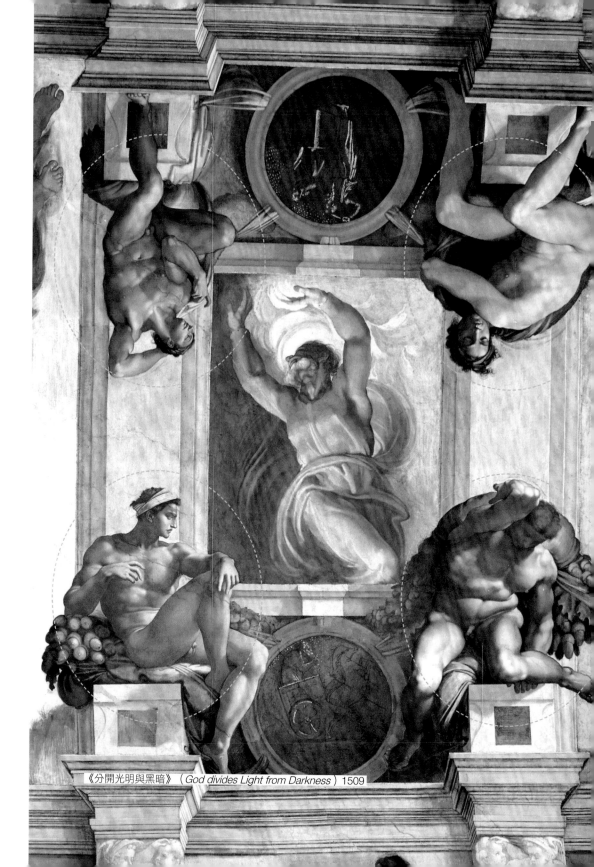

《分開光明與黑暗》（*God divides Light from Darkness*）1509

值得一提的是，「米肌」給他的老闆朱力斯二世修的墳墓上，也用到了這個pose。

除此之外，畫中還有許多有意思的點。

比如這個女人……

她在草稿中是個男的……

由於篇幅問題，這裡不一一舉例了。（其實例子舉多了也無聊。）

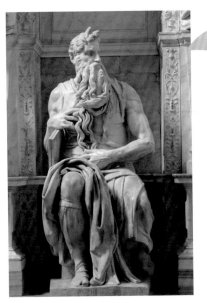

《摩西像》（*Moses*）1513-1515

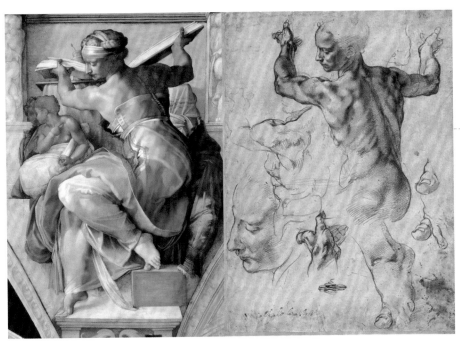

《利比亞女先知》
（*The Libyan Sibyl*）1511

《利比亞女先知的研究》
（*Studies for the Libyan Sibyl*）1510-1511

最後，我想說一下我最近看到的一個很有意思的說法。

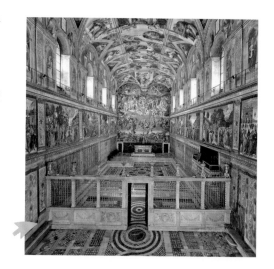

而且，經過我的現場體驗……還真是那麼回事兒！

西斯汀禮拜堂是個不能拍照、不能講話，連屁都不能放的地方。（真的不能放！別問我是怎麼知道的。）

在禮拜堂裡，有一道屏風……將平民和神職人員隔開，如果你站在平民這一邊抬頭看……

你會發現你腦袋上全是災難。（被趕出伊甸園，大洪水，諾亞醉酒……）

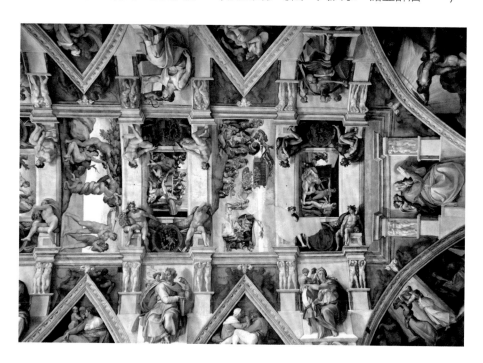

而神職人員的頭頂……

全是偉大奇蹟！

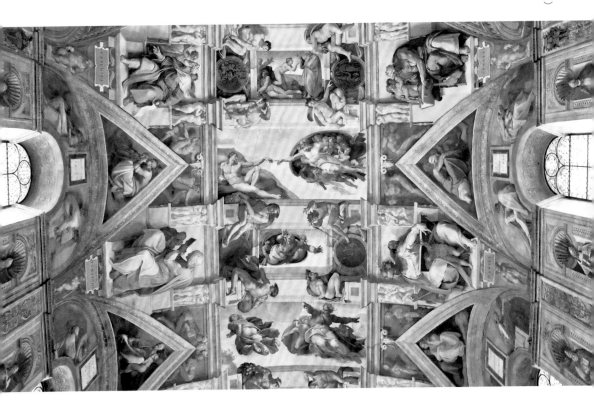

可能，人與神之間……

就差一道屏風吧！

無敵是寂寞

達文西（Leonardo da Vinci），1452-1519

1451年的一個夜晚，在托斯卡尼的文西村（Vinci），一對男女正在用一種語言無法描述的姿勢孕育下一代……10個月後，人類歷史上的超級天才就此誕生——

李奧納多·達文西

（Leonardo da Vinci，原意是「生於文西村的李奧納多」）。

在讀完上面這段文字之後，相信你一定會對那個「語言無法描述的姿勢」感到好奇吧？難道生出達文西，還要用什麼奇特的姿勢？

是的，至少達文西自己是這麼認為的！

在達文西的一份解剖手稿上，他給出了這樣的解釋……

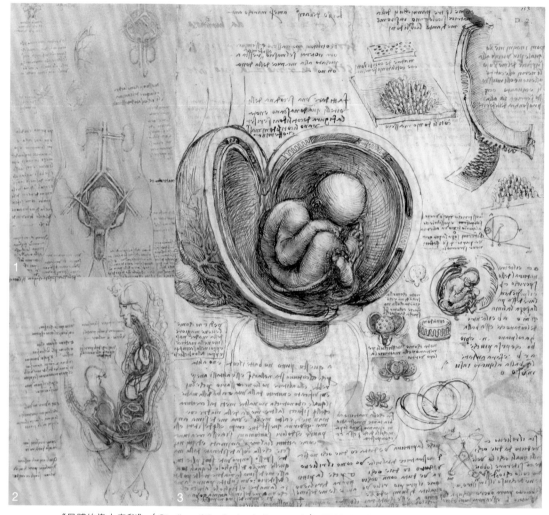

《母體的偉大奧秘》（*Studies of the foetus in the womb*） 1510-1513

① 具備攻擊性的交配（俗稱「強姦」），生出的孩子急躁易怒；

② 例行公事的交配（俗稱「交公差」），會生出反應遲鈍、智商低下的孩子；

③ 只有兩情相悅、充滿愛和欲望的交配，才能生出聰明、可愛的孩子。

看到這裡，您不妨結合自身情況，推測一下，「那一晚」你父母用的是哪一種姿勢……

GU 所以說，如果你有孩子的話，最好還是別給他（她）看這本書，因為看完以後他（她）很可能會問一些讓你尷尬的問題……

按你胃（Anyway），你可能會覺得達文西的這個觀點純粹是瞎扯淡，聽起來毫無科學依據。

其實，如果你瞭解達文西的身世的話，就會發現這事有沒有科學依據，根本不是重點……

在達文西之後，他的父親分別用不同的姿勢為他製造了12個同父異母的弟弟、妹妹，而在達文西的眼中，這些弟弟、妹妹基本都是白癡。（這就像在「高考狀元」的眼中，全班同學都不如他一樣。）

然而，這些弟弟、妹妹雖然是白癡，但他們的母親卻是明媒正娶的……而達文西的母親，相傳是他父親家的女傭……在達文西看來，少爺和女傭之間的激情一夜，那一定是對上眼之後的乾柴烈火！和你們這些「強行推倒」或「例行公事」的生產過程根本就不是一個級別的！

「老子才是真正的愛情結晶！」

所以，在我看來，達文西的這項「啪啪啪姿勢對小孩智商的影響」的科學研究，完全就是他裝模作樣的手段罷了。千萬不要因為自己沒有成為愛因斯坦或賈伯斯，而去埋怨你爸媽不懂怎麼啪啪啪……

智商 200+

說到達文西的童年，大家一定聽過一個「畫雞蛋」的故事。說達文西在剛入師門學藝的時候，師父只讓他畫雞蛋不讓他畫別的，由此打下了扎實的畫蛋基礎⋯⋯

但我並沒有在任何權威傳記中找到過這則典故，基本可以斷定，「達文西的蛋蛋」和「牛頓的蘋果」、「愛迪生救媽媽」差不多，都是大人為了騙⋯⋯不對，教育小孩而杜撰出來的。事實上，雞蛋畫得再好，你也不可能成為達文西的。藝術這東西，終究還是要看天賦的⋯⋯而天賦，還得看那晚的姿勢⋯⋯

按你胃（Anyway）！

在瓦薩利的《藝苑名人傳》裡[1]，倒是記載過一些達文西的童年往事（當然啦，要說真實性的話，現在也已經無從考證了）。故事是這樣的：

文西村當地有個農民，一天，他砍了一棵無花果樹，把它做成了一面盾牌。然後，他找到了達文西的老爸皮耶羅，想請皮耶羅找人畫點兒圖案在上面。於是，皮耶羅就把這面盾交給了小達文西，讓他自由發揮。達文西便在盾上畫了一隻怪獸，然後用光線營造出一種恐怖的特效。當達文西的老爸打開房門時，被嚇得大叫：「哎喲媽呀！」

這個故事放在今天聽起來可能會覺得有點兒扯⋯⋯一幅畫，能有多嚇人呢？達文西他爸戲還挺多的⋯⋯

①這個瓦薩利是文藝復興時期的一個奇人，我在最後一章裡會專門介紹他的，這裡大家只要知道有這麼個人就行。

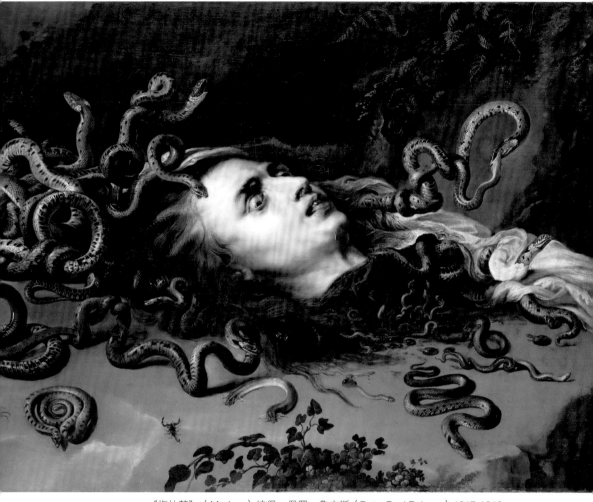

《梅杜莎》（*Medusa*）彼得·保羅·魯本斯（Peter Paul Rubens）1617-1618

但是，我卻覺得這個故事很有可能是真的。

這得從兩方面來思考。首先，雖然這塊盾現在已經下落不明了，但根據各種證據表明，達文西當時畫的這個怪獸，很有可能是把一些大多數人都覺得噁心的生物組合在了一起，比如蛇、蜥蜴、昆蟲、蝙蝠……幾乎就是一套貝爾的食譜（《荒野求生》主持人），反正總有一款能噁心到你。

如果你是個爬行動物愛好者，對這些東西都無感，那也不要緊，因為每個人心中都會有那麼一小塊不敢觸碰的陰影⋯⋯對我來說，如果誰在畫布上畫一坨很逼真的屎，那我是絕對受不了的。達文西很可能就是畫出了他父親心中最害怕的某樣東西，這也多少帶著點兒小孩的惡作劇心理。

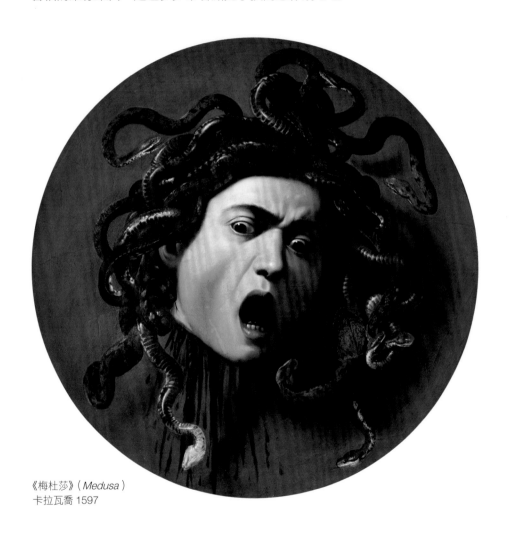

《梅杜莎》（*Medusa*）
卡拉瓦喬 1597

GU　這是卡拉瓦喬畫的《梅杜莎》，估計達文西的那塊盾
　　差不多就這麼個樣子⋯⋯

其次，500年前的人，可不像我們這些現代人。我們已經被各種好萊塢電影弄得「百嚇不侵」了，怎麼可能還會被一幅畫嚇到？

但文藝復興時期的那幫「土包子」可不一樣，你如果真的搞一部《咒怨》什麼的給達文西的老爸看，估計能直接把他嚇死……一樣的道理，如果500年後的人看我們今天用各種臆想出來的東西（比如僵屍、吸血鬼）自己嚇自己，說不定也會覺得我們小兒科，不可思議……誰知道呢？

言歸正傳，達文西他爸在被嚇了一跳（或噁心了一下）之後，並沒有把兒子狠揍一頓，而是忽然有了「好東西要跟大家分享」的念頭。於是，他叫了一個朋友來「欣賞」這塊盾，結果他那個朋友也被嚇得「哎喲媽呀」！

達文西他爹這麼做，倒也不全是為了惡作劇，因為他這個朋友也不是一般人，他的名字叫

安德雷亞·德爾·維洛奇奧（Andrea del Verrocchio**）**。

他在當時也算是個有名的藝術家，大概介紹一下這個人吧。他最出名的一件作品——是一個球……這不是在調侃，維洛奇奧真的造了一個球，就戳在佛羅倫斯主教堂的頂上……

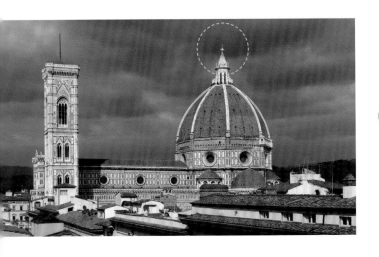

GU 我們現在看到的這個球已經不是原來那個了，原來那個球已經被雷劈掉了。

佛羅倫斯主教堂的總設計師是布魯內雷斯基，這在前面已經講過了，他在設計教堂穹頂的時候就考慮往屋頂上戳一個巨大的球，但是球還沒安上去，他自己先掛了。

由於布魯內雷斯基生前保護智慧財產權的意識很強，使得佛羅倫斯主教堂差點兒因為少了個球而再次變成一棟爛尾樓。

後來，維洛奇奧做出了個球，而且成功地安了上去！因為這顆球，他一舉成名。「維洛球」從達文西的盾中看出了這個小子日後必成大器，於是便建議達文西他爹，應該把這小子送到他的工作室裡學藝。

當時的許多藝術家，都是以一種「工作室」的模式運營的，後來的拉斐爾工作室就是最有名的例子……畢竟靠自己一個人畫，沒有辦法做到量產。如果你沒辦法像南韓歌手PSY那樣一首歌吃一輩子，那就只能成立個工作室，然後雇一批徒弟量化生產。許多藝術家成名後自己都不用動筆，負責任一點兒的，也就是設計個大概的構圖。

達文西進入維洛奇奧的工作室之後，就變成了「一號流水線的西仔」……在烏菲茲美術館的「達文西館」裡，掛著一幅很有意思的畫──《基督受洗圖》。
為什麼說它有意思呢？因為看這幅畫，就好像在李小龍的電影裡看到跑龍套的成龍一樣。

這幅畫一共有四個人物，其中有一個，出自達文西之手──左下角的這個小天使。

《基督受洗圖》（*The Baptism of Christ*）
維洛奇奧 1472-1475

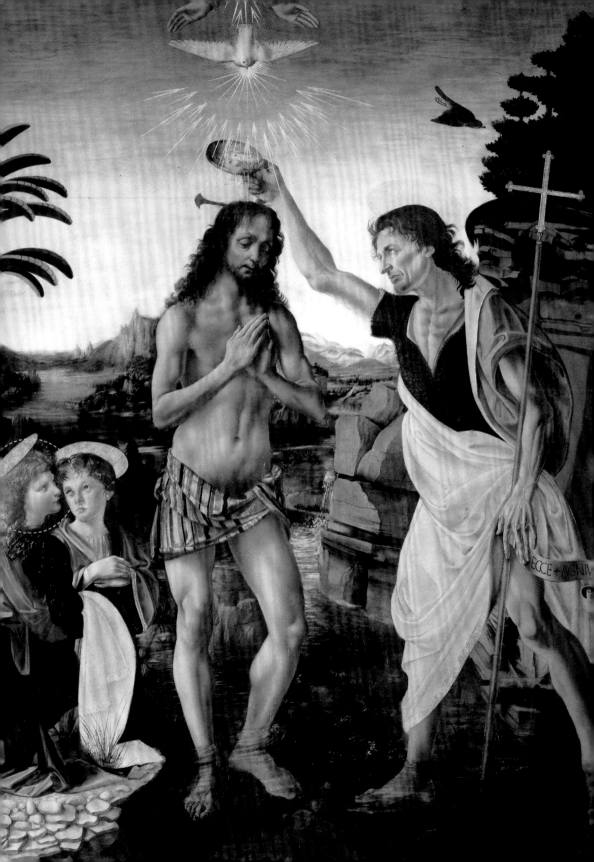

如果你有機會去佛羅倫斯親眼看一下這幅畫，就會發現，達文西畫的這個小天使，和身邊維洛奇奧畫的這個，放在一起確實一眼就能看出差別！即使是一個完全不懂藝術的人，相信也能看出達文西畫的這個小天使皮膚更加細膩，眼神裡也都是戲。

據說，維洛奇奧看到達文西的小天使之後，從此放下了畫筆，不再畫畫了！

當然啦，這句話也可以有兩種理解，第一種是：「我的學生就能畫成這樣，我以後沒得混了！不畫了！」

另一種解釋是：「既然有畫得那麼好的徒弟，我還有必要親自動手嗎？不畫囉！」

我自己反而更喜歡第一種理解，因為帶著這種理解看這幅畫，會更有戲……你看維洛奇奧的小天使，正望著達文西的小天使，眼神裡好像充滿羨慕和嫉妒……而達文西的小天使望著誰呢？

神……

追求的目標本就不同，成就怎會一樣？

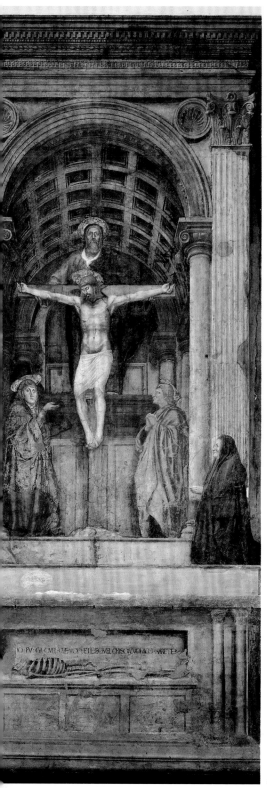

想想也是，「維洛球」在藝術史上的地位和達文西完全就不是一個級別的，一個是靠工作室接單過日子的，一個是500年來最偉大的藝術家之一。這樣的神童學生，哪個老師hold得住？

很快，「維洛球」肚子裡那點兒貨就滿足不了達文西的胃口了。他開始從其他大師的作品中吸取養分。先是從喬托的作品中學習透視法，後來，他開始對一個叫馬薩其奧（Masaccio）的畫家產生了興趣。(左邊這幅就是馬薩其奧的作品。)

這是一個很有意思的畫家，你可能沒聽說過他，但他的活兒是真的好。他的專業水準和知名度完全不成正比，可能是因為他只活了27歲。

馬薩其奧的畫究竟好在哪兒呢？

他的景深比喬托的更強，人物的光影也更加立體。馬薩其奧完善了喬托的透視法，他的畫就好像真的是在牆壁上

掏出了個洞……

《聖三位一體》（*The Holy Trinity*）
馬薩其奧 1426-1428

在看完馬薩其奧的作品後，達文西開始思考：

「模仿古代作品（裸體）和運用現代新發現（透視法），究竟哪一種更好呢？」經過長時間的思考和實踐，達文西得出了結論：

「當然是結合起來最好啦！」

這話看上去就像一句廢話，但它卻蘊含了文藝復興的精髓！

我之前講過文藝復興就是一場復古運動，但其實，歷史上的每次復古都會摻雜著一些新的東西，這些新的東西也就是當下時代所取得的成就。

所以，文藝復興也並不只是單純地復興古希臘、古羅馬的藝術，它也加入了那個時代所取得的成果，而這個成果就是**透視法**，這也使得文藝復興的壁畫真正從2D變成了3D。

抓住時代脈動的達文西，逐漸成了當時畫遍天下無敵手的一代宗師。

如果達文西晚個100年出生，他也許就只能像獨孤求敗那樣找個山洞馴大雕了……有的時候，無敵，也是一種寂寞……慶幸的是，他生在文藝復興時期，上天為他安排了一個夠狠的對手，他就是──米開朗基羅。

達文西和米開朗基羅絕對是**一對天造地設的冤家**，他們第一次面對面爭吵，是在佛羅倫斯的聖三位一體廣場上。

達文西被幾個人攔下來，請教他幾句但丁的詩……正好這個時候米開朗基羅從廣場上經過，達文西不知道是出於不耐煩還是沒事找事，指著米開朗基羅說：「你們可以去問米開朗基羅，他一定能回答你們。」

就這麼一句話,聽起來好像也沒冒犯到米開朗基羅,但米開朗基羅卻像炸了毛的貓一樣,指著達文西咆哮道:「你自己幹嘛不回答?馬男!你的銅馬造得怎麼樣了?**你這個只知道半途而廢的廢柴!**」

這段話聽起來似乎有點兒莫名其妙,故事其實是這樣的:達文西一直計劃造一匹巨型的銅馬雕像,但不知道是因為材料、技術的限制,還是單純的因為拖延症……總之,這匹馬始終沒造出來。

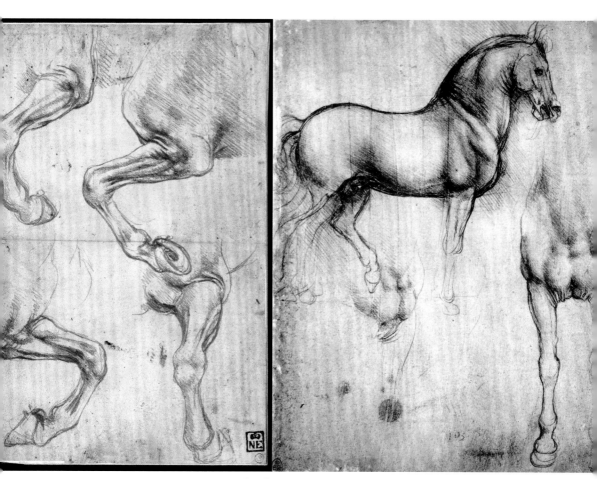

馬的習作　　　　　　　　　　　　馬的研究

但這又和米開朗基羅有什麼關係呢？

其實，他倆的梁子早在米開朗基羅做完《大衛》的時候就結下了。《大衛》完工後，佛羅倫斯市政府特地組織了一個討論小組，來商量究竟要把這個巨型裸男放在哪兒……米開朗基羅極力要求把它放在室外，可以讓更多人看到，而達文西卻建議把它放在室內。

米開朗基羅就認為達文西是在故意整他，在他的眼裡，這就好像故意寫影評，建議院線不要給《大衛》排上片一樣。而達文西可能真不是個心眼兒那麼小的人，他的理由是如果把這件作品放在露天的環境下日曬雨淋，會容易壞。而且，從達文西的筆記手稿來看，他確實很欣賞這個《大衛》，甚至還曾臨摹過他的站姿。

姿勢與大衛相仿的海格力士

但在米開朗基羅的眼裡，達文西出名比他早，口碑也比他好，人還長得帥。（我們現在看到的達文西都是那個大鬍子造型，但是根據當時的文字記載，達文西是佛羅倫斯出了名的大帥哥。因為他長得太好看了，所以老師「維洛球」還以他的樣子造了一座雕塑。）

拼硬體是肯定拼不過的，那我就在專業水準上打敗你。眾所周知，達文西是一個喜歡挖坑又不喜歡填的人，想法很多卻經常爛尾。所以，米開朗基羅就雕了個達文西一輩子都雕不出的巨型裸男。這下你服了吧？但結果你卻不讓我放出來給大家看！那我當然不買帳！

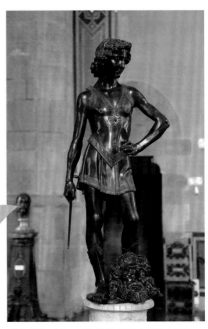

《大衛》（David）維洛奇奧 1473-1475

除此之外，在有些藝術史學家看來，米開朗基羅和達文西之所以互相那麼看不順眼，還有一些內幕和隱情：首先是政治對立，在當時，達文西代表了麥第奇家族，而米開朗基羅則是代表共和國反對麥第奇家族的；其次是信仰，米開朗基羅是個虔誠的基督徒，而達文西相信科學，所以經常會對一些教義提出疑問，這徹底踩到了米開朗基羅的底線。

如果說廣場上的那次爭吵只能算是打嘴炮，那接下來，他們將迎來一場真正的世紀對決。

1503年，佛羅倫斯市政廳要裝修一面牆，作為當時「居家裝潢界一哥」的達文西理所當然地接下了這個單子。他打算在牆上畫一幅巨大的戰爭壁畫《安吉亞瑞戰役》……有意思的是，市政廳把達文西對面的那堵牆，交給了米開朗基羅……

結果，達文西**又爛尾了**……據說是因為他使用了一種自己特製的顏料，還沒畫完，畫就開裂了……畫到1506年，就放棄了。

達文西《安吉亞瑞戰役》草稿

不知道是不是因為達文西的放棄，米開朗基羅後來也不畫了。這場世紀之戰就此不了了之……

（現在佛羅倫斯市政廳的牆壁上，畫著瓦薩利的壁畫《馬爾奇諾之役》，但是瓦薩利出於對達文西的敬仰，並沒有把壁畫直接畫在達文西的原畫上，而是另起一堵牆，將達文西的原作保存了下來。也就是說，達文西的原作現在仍然保存在瓦薩利的那幅壁畫後面！）

《馬爾奇諾之役》
(*The battle of Marciano in Val di Chiana*)
瓦薩利 1570-1571

《安吉亞瑞戰役》（*The Battle of Anghiari*）彼得・保羅・魯本斯 1616

被認為是達文西為了《安吉亞瑞戰役》所作的習作，或是一幅品質較高的複製品

好像扯遠了，我們說回聖三位一體廣場的那場罵戰。

達文西當時完全沒有料到米開朗基羅會破口大罵，而且一開口就直戳痛處……這次攻擊直接把達文西罵抑鬱了。後來，他還在筆記本裡寫：「告訴我，我沒完成過什麼作品？……告訴我，我完成過什麼作品？」

米開朗基羅可能真的很討厭達文西，但在達文西的心裡，還是挺欣賞米開朗基羅的。他在看過米開朗基羅原本打算向他應戰的那幅草圖後說：「我幾乎都不敢相信自己的眼睛，沒人能想到他的藝術到達了什麼境界！他今天不僅可以與我匹敵，甚至……已經強過我了。」

看到這裡，你可能會覺得，達文西弱爆了。這和大家心目中的形象怎麼相差那麼多？如果你換個角度看問題，就會發現達文西其實真的很強。假設達文西從不爛尾，一心一意地撲在藝術上……

那他就不是達文西了！

他之所以總是爛尾，是因為他的興趣實在太廣泛了。除了藝術家這個身份，他同時還是數學家、音樂家、解剖學家、科學家……就拿這次「市政廳比武」來說，他都不是專程為此而來的，他來佛羅倫斯的主要目的是來幫執政官設計攻城武器的！「比武」只不過是順手做的事罷了！

其實，你可以這樣理解達文西：有些人看似樣樣都懂，但樣樣都不精。而達文西卻是樣樣精通！光就藝術這一項，就能和米開朗基羅匹敵，更不用說其他的了。這樣聽起來，是不是覺得他厲害了許多？

而達文西之所以能和米開朗基羅匹敵，靠的就是下面這幅畫：

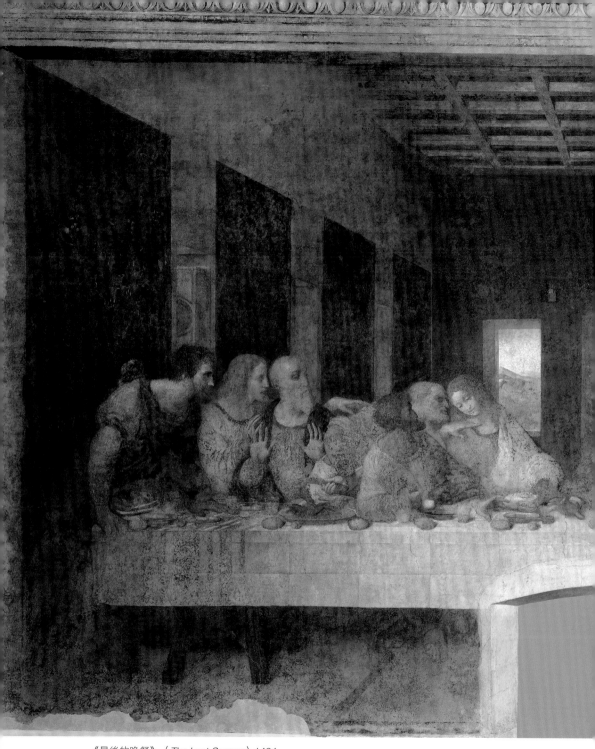

《最後的晚餐》（*The Last Supper*）1494

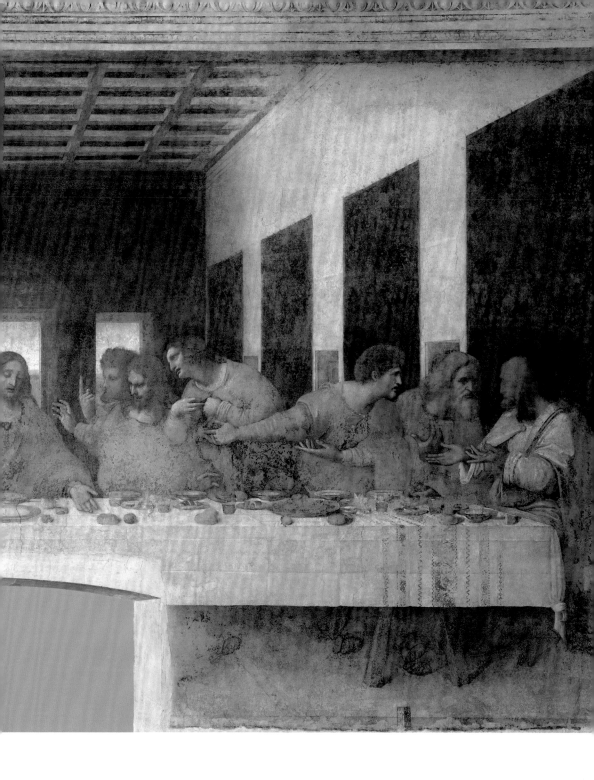

這幅畫算得上是藝術史上的奇蹟了，畫裡畫外都是戲！

「二戰」的時候，它差點被盟軍的飛機炸掉，結果房間裡的三面牆都被炸飛，唯獨畫著《最後的晚餐》的這面完好無損，也許上帝也熱愛藝術吧。

《最後的晚餐》其實是一幅畫在米蘭聖瑪利亞慈悲修道院的食堂裡的壁畫，講的是《聖經》中的一個經典橋段：

耶穌在吃飯的時候忽然對他的徒弟們說：**「有內鬼！」**（原文是：耶穌已經知道自己將被捕，對門徒說：「你們中間有人要出賣我。」）

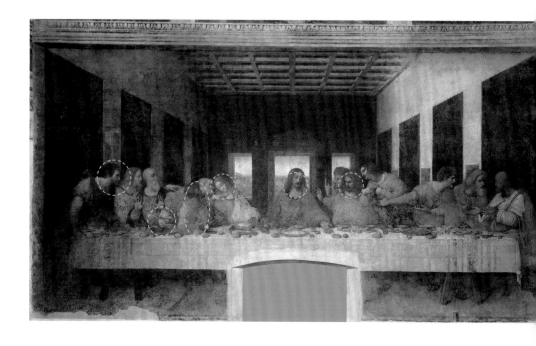

如果看過電影《無間道》的朋友，可以想像這樣一個場景：曾志偉（老大）在和一群小弟吃飯的時候，忽然一拍桌子說：「你哋中間有個二五仔（你們中間有一個是內鬼）！」你想像一下這時梁朝偉（臥底）的表情……氣氛是不是很緊張？要知道氣氛全是由對白和背景音樂營造出來的，而對於一幅壁畫來說，總不可能找人來配音吧？

　　所以説，這幅畫牛就牛在這裡，在沒有語言，完全不用背景音樂的情況下，只靠人物的表情和動作，在一個二維平面上營造出了一種緊張的氣氛。這就是達文西最擅長的絕招——

通過動作表現內心世界。

　　當耶穌説出這句話的一瞬間，有的人很憤怒（準備拿刀砍人的彼得），有的人很激動（站起來的聖巴多羅買），有的人很驚訝（安德烈），還有一個很莫名的，好像在打瞌睡沒聽到（約翰）……

　　只有一個人，肢體下意識地往後仰了一下，右手攔了一下錢袋（裡面有出賣耶穌換來的金幣）……這個人，就是叛徒猶大。

　　這種肢體語言，可以説是影帝級別的了。

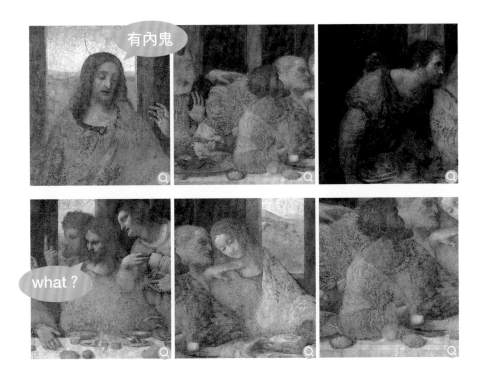

這是一幅前無古人，後無來者的作品，這個題材一直被畫，卻沒有一幅能夠和達文西的這幅相匹敵！如果拿各個時期的《最後的晚餐》出來比較就會發現，畫中（或者雕刻中）的猶大都能一眼就被認出來：不是被大家排擠地只好坐在對面，就是把他腦門上的「電燈泡」給關了。

　　這麼做，雖然是把臥底揪出來了，但會讓整幅畫看上去很不自然，甚至還有點兒做作。而達文西的這幅，他把這十三個人安排得很自然，而且你要通過對每個人神態、動作的觀察才能分辨出誰才是那個臥底，想像一下當你通過線索推理出「這個人」就是那個臥底的時候，會不會很有成就感呢？讓作品與觀眾產生強烈的互動，這就是達文西超越前人的地方。

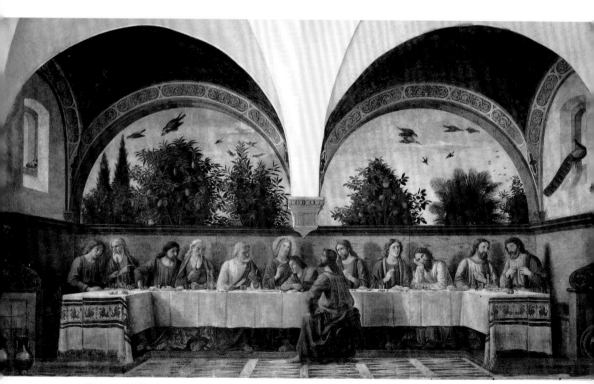

《最後的晚餐》（*The Last Supper*）多米尼克·吉爾蘭達（Domenico Ghirlandaio）1486

關於這幅畫，還有一個小段子。

據說，達文西在畫這幅畫的時候，一直不動筆，成天坐在那兒思考。修道院院長覺得他拿錢不幹活，就一直「催稿」。於是，達文西就回答說：「嗯，是這樣的，我一直在思考的，就是猶大怎麼畫這個問題。如果你逼我，我就把你畫成猶大！」從此，院長再也不敢在達文西面前晃悠了……也虧得院長識相，否則他的下場就要和前面教宗的司儀官一樣了。所以說，還是那句話：

千萬不要得罪畫家！

誰知道他會不會名留青史呢？

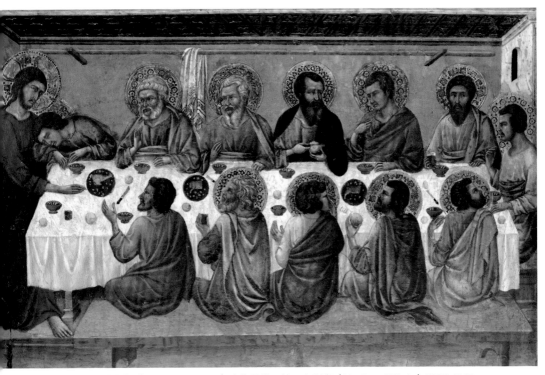

《最後的晚餐》（*The Last Supper*）烏戈里諾・迪・奈利奧（Ugolino di Nerio）1325-1330

在這個章節的最後，我想再聊一下她——

蒙娜麗莎。

說到達文西，她就一定是個繞不開的話題。既然繞不開，那我們就來聊聊吧……

我們先從她的名字「Mona Lisa」說起：

Mona，在義大利語中是「小姐」或「女士」的意思。那Mona Lisa從字面上看就是「麗莎小姐」的意思。但在義大利北部的俚語中，「Mona」這個詞還有一種比較粗俗的意思：「傻子」……所以說，Mona Lisa也有**傻子麗莎**的意思。

那麼，這個「傻子麗莎」究竟是誰？達文西又為什麼要畫她呢？
瓦薩利在《藝苑名人傳》裡有這樣一段關於「傻子麗莎」的記載：

「李奧納多（達文西）應Francesco del Giocondo之邀，為他妻子Mona Lisa畫一幅肖像畫，畫了四年沒畫完。現在，這幅畫在法王Francis的皇宮楓丹白露。」
（原文英譯：Leonardo undertook to execute, for Francesco del Giocondo, the portrait of Mona Lisa, his wife, and after he had lingered over it for four years, he left it unfinished; and the work is today in the possession of King Francis of France, at Fontainebleau.）

由此可見，Mona Lisa應該就是這個叫Francesco del Giocondo的老婆。看上去沒有任何問題，但接下來這段就讓人匪夷所思了……

《蒙娜麗莎》（*Mona Lisa*）
約1503-1506，一說約1503-1517

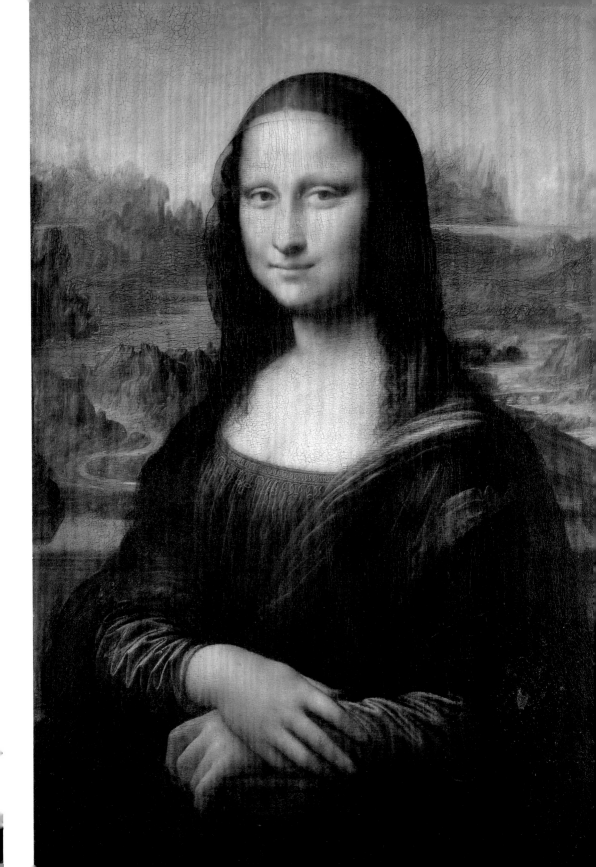

瓦薩利接著對這幅畫進行了一系列的描寫，主要就是說達文西畫得多麼多麼好，多麼多麼真實……

讓人匪夷所思的是其中這一段話：「她的眉毛展示了毛髮從皮膚裡生長出來的方式，越靠近看就越稀疏，順著皮膚中毛孔的走向彎曲，沒有比這更自然的了。」

（原文英譯：The eyebrows, through his having shown the manner in which the hairs spring from the flesh, here more close and here more scanty, and curve according to the pores of the flesh, could not be more natural.）

看完這段話，是不是讓你有種「很想看一眼那兩條眉毛」的衝動？

我們再看一眼羅浮宮的這幅《蒙娜麗莎》。

根本沒眉毛，好嗎！

瓦薩利你是瞎了，還是嗨了？

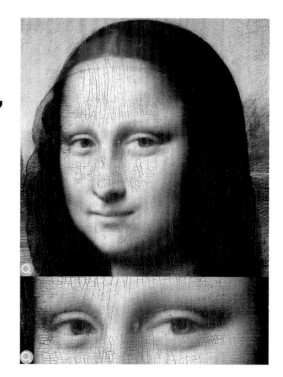

有意思的是……

1504年的時候，達文西的粉絲拉斐爾臨摹了這幅蒙娜麗莎。

注意！

這幅畫是有眉毛的！

不僅有眉毛，背景裡還多了兩根柱子！

這又是為什麼呢？難道羅浮宮的那幅，其實不是真正的蒙娜麗莎？那麼，真正的蒙娜麗莎又在哪兒？

注意，瓦薩利的文字裡有這樣一句話：「……left it unfinished……」（未完成）關於這點，看完前面的文章你應該已經習慣了吧，難道這又是一幅爛尾畫？這麼說起來，羅浮宮裡那幅究竟是誰？

據記載，蒙娜麗莎是從1503年在佛羅倫斯開始畫的，最後收工是在1517年的法國……要知道，在那個時候，一個人能活40歲就不錯了，一個女人的樣貌怎麼可能在14年間沒有變化？那達文西會不會是畫到一半就把它丟在一邊，十幾年後跑到法國又畫了一幅呢？而法國的這幅，是完全憑想像畫出來的（現在羅浮宮這幅）。

而且，同一個題材畫兩個版本其實也是達文西比較慣用的路子。

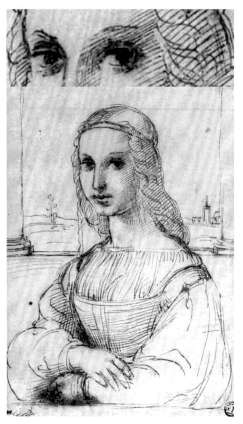

《陽臺上的女人》
（*Young Woman on a Balcony*）
拉斐爾（Raphael）1504

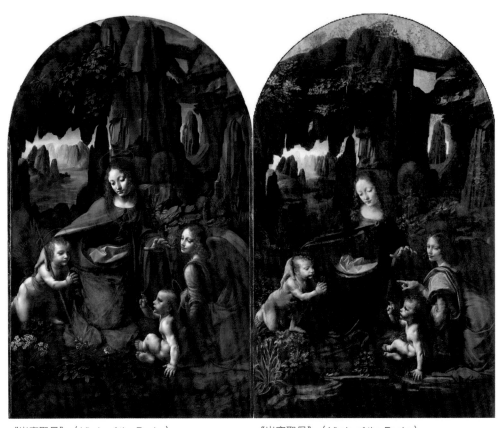

《岩窟聖母》（*Virgin of the Rocks*）
達文西 1495-1508

《岩窟聖母》（*Virgin of the Rocks*）
達文西 1483-1486

終於，在將近100年前，英國又冒出了一幅**《蒙娜麗莎2.0》**。

人們稱它為**艾爾沃斯·蒙娜麗莎**。

這幅畫裡有**眉毛，也有柱子**……
難道她才是真正的「傻子麗莎」嗎？⋯⋯⋯ **誰知道呢**？

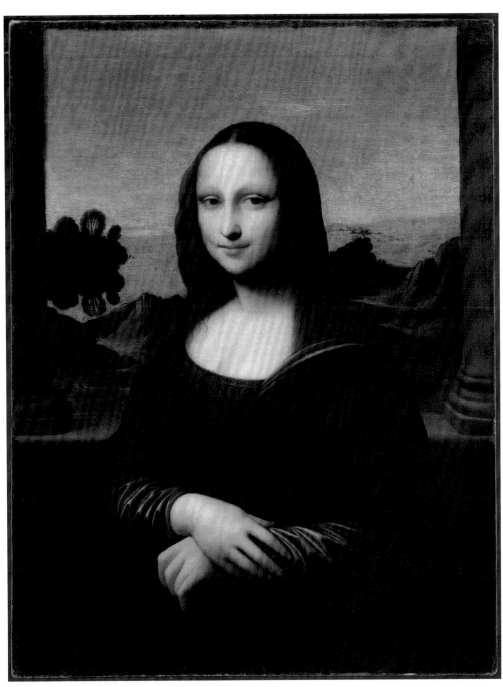

《艾爾沃斯・蒙娜麗莎》（*Isleworth Mona Lisa*）（傳）達文西 時間不詳

在我寫這本書的時候，BBC剛推出一部紀錄片《Secrets of Mona Lisa》，片子中的科學家Pascal Cotte通過現代科技手段，找出了羅浮宮的那幅《蒙娜麗莎》下面還藏著另一張臉。而這張臉，就帶著兩條明顯的眉毛。也就是說，這幅畫達文西確實畫了兩遍，只不過兩遍全都畫在了一張布上了！

這要是哪天法國人民沒錢了想要拍賣這幅畫，說不定能賣個double呢……

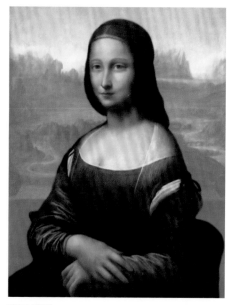

BBC 截圖

說完眉毛，再來看看她的嘴（搞得好像整形醫院的案例一樣）。

說到《蒙娜麗莎》，大多數人應該會想到「神祕的微笑」吧？

那她究竟在笑什麼？

這裡有兩種說法：

有人認為，因為她是老公遺產的唯一繼承人，老公死後，她將會成為一個有錢的富婆。還有一種說法是，她為自己懷有了身孕而喜悅。

我個人認為這兩種說法都不太靠譜……

什麼壞心眼的人會在老公還沒死的時候，就表現出：「老公掛了我就發財了！」所以，與其鑽研「她為什麼笑」，還不如想想她有什麼不笑的理由吧！

想像一下，如果你花了一大筆錢，請了當時最有名的畫家給自己畫肖像，難道還哭喪個臉嗎？

又不是畫遺像……

所以說，神祕的並不是她為什麼笑，而是「她為什麼笑得那麼神祕」。

達文西除了「攝人心魄」之外，還有一招獨門絕技，叫

「暈塗法」

（又叫漸隱法）。

什麼意思呢？

舉個例子，如果我給你一支鉛筆，讓你畫一張臉，首先你可能會畫一個臉的輪廓，然後再畫眼睛、嘴巴……

在你畫完這張臉之後，再給你一塊橡皮，順著剛才的輪廓擦，當然不能擦得太乾淨，這樣就會在紙上留下一個模糊的輪廓。

大概就是這麼個意思……當然啦，達文西的這套絕技並沒有那麼簡單……你可以把它理解為，在人物輪廓上加了一個複雜的PS濾鏡。

為什麼要介紹這種畫法呢？

因為，這正是「蒙娜麗莎神祕微笑」的奧祕！

我們一般判斷一個人的喜怒哀樂，是通過她的眼角和嘴角……但如果你仔細看蒙娜麗莎的眼角和嘴角，會發現達文西刻意做了模糊處理，他在眼角和嘴角處都用了「暈塗法」，使它們逐漸地融入到陰影之中，這就營造出了一種似笑非笑的感覺……

所以說，蒙娜麗莎的微笑之所以神祕，是因為你**看不清她到底是不是在笑！**

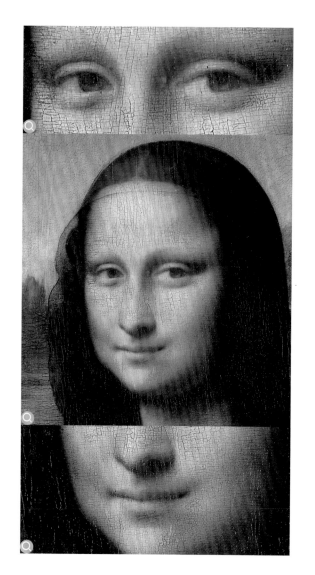

聽起來有點兒詭異吧？接下來還有更詭異的……

《蒙娜麗莎》之所以那麼有名，其實並不是因為她神祕的微笑。

羅浮宮曾經發生過一次偷盜事件，失竊的正是這幅《蒙娜麗莎》。

說這件事情之前，還得介紹一下前因後果。

你有沒有注意到一點：達文西和蒙娜麗莎都是義大利人，為什麼一個義大利老頭畫的義大利女人，會成為法國羅浮宮的鎮館之寶呢？

這裡先要普及一下歷史背景，文藝復興時的義大利並不是一個統一的國家。它類似於古希臘，是由許多獨立的城邦組成的，比較有名的有佛羅倫斯、威尼斯、教宗國、米蘭等，城市之間會相互競爭，它們都想把有名的藝術家拉來為自己服務。晚年的達文西「轉會法國」，並且一直生活在法國（不知道是不是被米開朗基羅氣走的）。他去世後，《蒙娜麗莎》就成了法國人的財產。

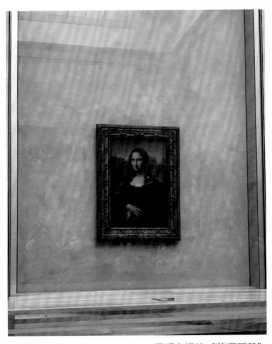

羅浮宮裡的《蒙娜麗莎》

在1911年，一個愛國的義大利人認為《蒙娜麗莎》應該屬於義大利，便在夜深人靜的時候把《蒙娜麗莎》揣在懷裡帶回了自己的祖國！雖然最後他在義大利被捕了，但是義大利人認為他是民族英雄，法庭最終只判了他12個月有期徒刑，後來又縮短到7個月。

這就好像今天突然有個飛賊，去大英博物館把圓明園裡的那些寶貝都偷回中國，這當然肯定是犯罪，但輿論如何評價，那還真不好說……

文藝復興之夢

拉斐爾（Raffaello Sanzio），1483-1520

現代人應該都很熟悉「美國夢」這個詞，基本上就是「美國屌絲逆襲」的意思。20世紀的美國，好像到處都是白手起家的富豪⋯⋯這種「××夢」往往都發生在當時的世界商業中心。

而500年前的佛羅倫斯，作為文藝復興的中心，自然也少不了這類故事。這一章，我們就來講一個「佛羅倫斯夢」的故事。

1504年，一個20出頭的年輕人來到了佛羅倫斯⋯⋯

這就是我們這個故事的主人公，從這幅自畫像上，能夠看出幾點線索：

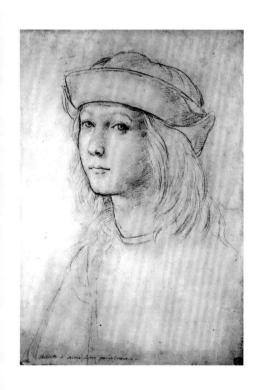

① 他長得很漂亮，或者說是──柔美；

② 從他的眼神中，可以看出他是個溫柔的人（後面的故事也確實證明了這一點）；

③ 他具備超群的繪畫天賦（這幅自畫像，是他在十幾歲的時候畫的）。

　　這個年輕人來到佛羅倫斯時，身邊帶著一封推薦信。信的內容大概就是：「他是個很有天賦，並且很有禮貌的年輕人⋯⋯」寫這封推薦信的人是烏爾比諾公爵的母親。烏爾比諾（Urbino）是個地名，也是這個年輕人的故鄉。因此，如果按照達文西（da Vinci）名字的由來，你可以稱這個年輕人為：

達‧烏爾比諾（da Urbino）。

你一定從來都沒聽過這個名字，當時的佛羅倫斯也沒人認識他，但接下來，他將**打亂整個文藝復興的格局！**

烏爾比諾小子到達佛羅倫斯的時候，那裡正在進行一場世紀對決（就是上一章提到過的達文西和米開朗基羅的壁畫對決）。

這兩個超級巨頭各自佔據了藝術界的半壁江山，有點兒像1980年代香港歌壇的譚詠麟和張國榮（唉……真是個暴露年齡的例子）。

按你胃（Anyway），當時，兩人分別向公眾公布了他們創作的草稿。在那個時候，草稿，就相當於現在的電影預告片一樣。這就像是一針「雞血」，群眾的胃口徹底被吊了起來，所有人都想通過這次對決，看看誰才是真正的**「文藝復興一哥」。**

但是，讓所有人都沒想到的是，真正的「一哥」，居然是站在人群中的一個無名小卒——**烏爾比諾小子。**

他也看到了這兩部「預告片」，並且深深地體會到了自己和兩位大師之間的差距。接下來，他做了一個決定——

抄！

「如果我能把兩位大師的優點融合在一起，那是不是很厲害？是不是？」

雖然這聽起來是個簡單、粗暴的方法，但並不是所有人都能做到的，因為大多數人甚至都不知道要抄什麼。而烏爾比諾小子的模仿，不是簡單的山寨，他不僅找到了兩位大師的精髓，而且還帶著自己的風格！

臨摹達文西的《麗妲和天鵝》 1507　　　　　　　　臨摹米開朗基羅的《大衛》1508

通過不斷臨摹達文西和米開朗基羅的作品，他發現：達文西的精髓在於人物的表情；米開朗基羅的精髓，則是肢體動作。而他自帶的個人風格，也很強烈，分別是摳細節和柔美。

看他給教宗畫的這幅肖像畫，連椅背上金屬製品的反光都畫了出來，如果湊近看，甚至能看出教宗身上天鵝絨面料柔滑、光亮的質感。

他畫的肖像畫，總有一種柔美的感覺。

這可能與他的個性有關吧？他筆下的人物，無論男女，都給人一種莫名其妙的扭扭捏捏的感覺，每個人都像**瓊瑤劇裡的人物似的**。

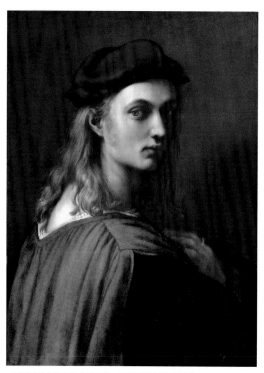

《佛羅倫斯銀行家賓鐸‧阿爾脫維提畫像》
（*Portrait of Bindo Altoviti*）1512-1515

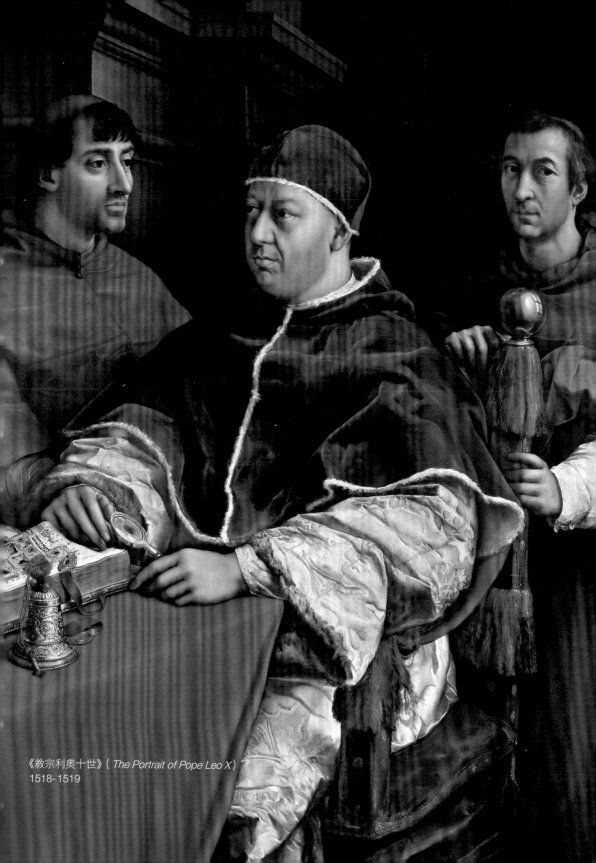

《教宗利奧十世》(*The Portrait of Pope Leo X*)
1518- 1519

將這幾種風格融會貫通之後，烏爾比諾小子便開始選擇創作題材……

他並沒有選那些生僻的神話故事，而是選擇了當時最大眾的一個形象──聖母。

為什麼要選聖母呢？這就和現在大多數的網路遊戲都會以「三國」和「西遊記」為背景一樣，大家都知道背後的故事，完全不需要科普。

注意他筆下的聖母的表情。

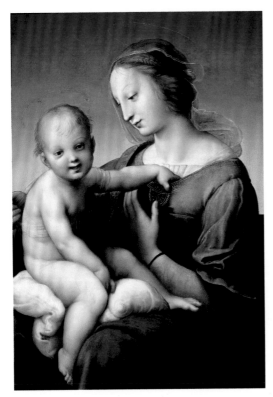

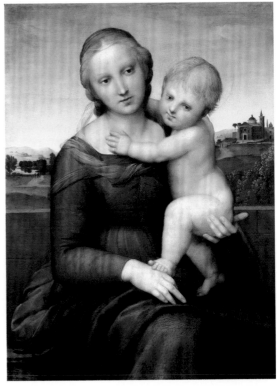

《尼科利尼・考珀聖母》
（*The Niccolini-Cowper Madonna*）1508

《聖母子》
（*The Small Cowper Madonna*）1505

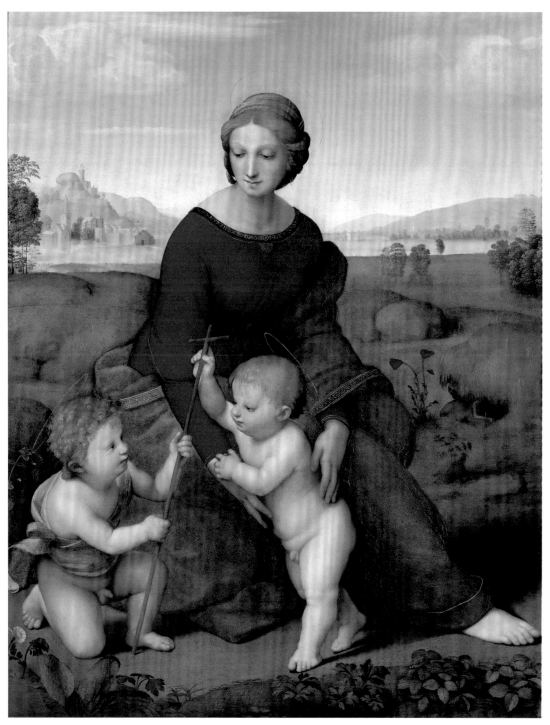

《草地上的聖母》（*Madonna in the Meadow*）1505-1506

據說這些表情，都出自達文西的《麗妲與天鵝》。

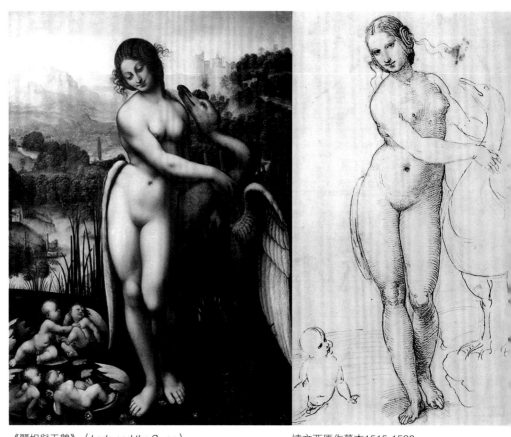

《麗妲與天鵝》（*Leda and the Swan*）　　　　　　達文西原作摹本1515-1520

烏爾比諾小子畫的聖母一經推出，就成了「熱門款」，頓時轟動了整個佛羅倫斯。

在當時，人們甚至用他畫的聖母來稱讚女孩子的美貌。

你長得和烏爾比諾小子畫的聖母一樣！

為什麼烏爾比諾小子畫的聖母那麼美呢？

他曾在一封信裡寫道：**「為了創造一個完美的女人，我必須要觀察許多美女，但由於美女難求，我只能按照我頭腦中的理念去創造。」**

我理解這句話的意思就是，他畫的女人先是集合了許多美女的優點，然後他還要再加一層美顏濾鏡。

也就是說，他畫的美女三分真，七分假……這就好比你把Angela Baby的眼睛，高圓圓的鼻子，李冰冰的下巴PS在一起……那應該……也許……就是個美女……吧？

就這樣，烏爾比諾小子瞬間變成了美麗製造者。

他的出現，一下子打破了由達文西和米開朗基羅「各占半壁江山」的格局。你想，對於那些富豪來說，頂級畫師一共就那麼兩個：

OPTION 1：動作很慢，還不能保證一定就能畫完，跳票爛尾率在80%以上。

OPTION 2：脾氣暴躁，長得還醜。萬一沒按時結帳，他能跑到戰場上向你追債。

這時候，突然出現一個脾氣又好，長得又帥，畫誰誰美的人肉美顏相機。
你說誰的生意會更好些？
烏爾比諾小子的人氣瞬間爆棚，達官顯貴們排著隊向他邀畫……

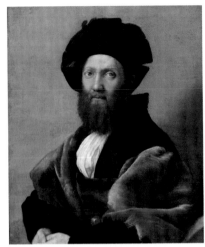

《巴爾達薩雷・卡斯蒂利奧內畫像》
（*Portrait of Baldassare Castiglione*）1515

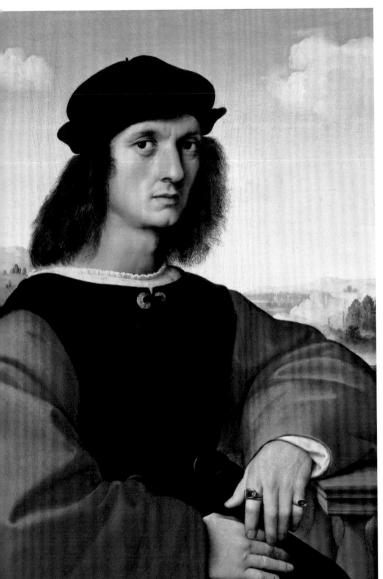

《阿尼奧洛・多尼》（*Portrait of Agnolo Doni*）1506

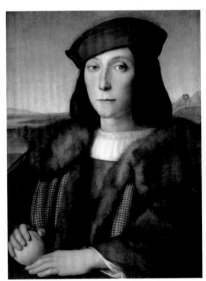

《手拿蘋果的青年男子》
（*Young Man with an Apple*）1505

　　能弄到一幅他的肖像畫，就相當於請安藤忠雄給你家設計房子一樣，活著的時候有面子，死了還能當傳家寶用。

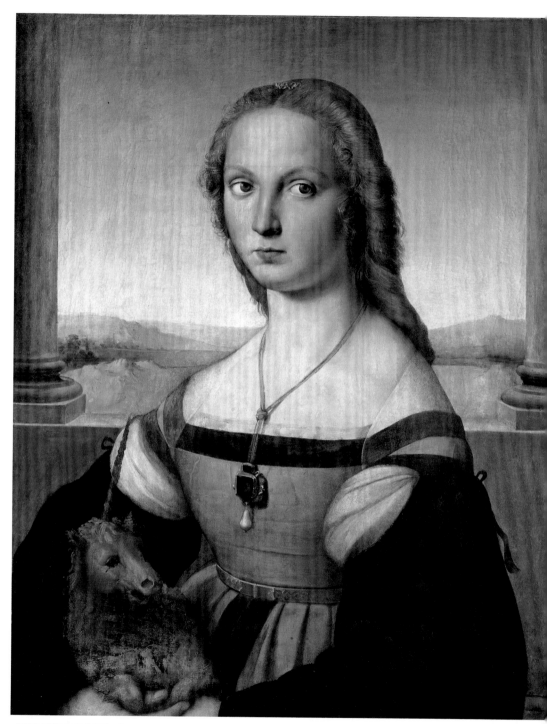

《獨角獸與年輕女子》（*Portrait of Young woman with a Unicorn*）1506

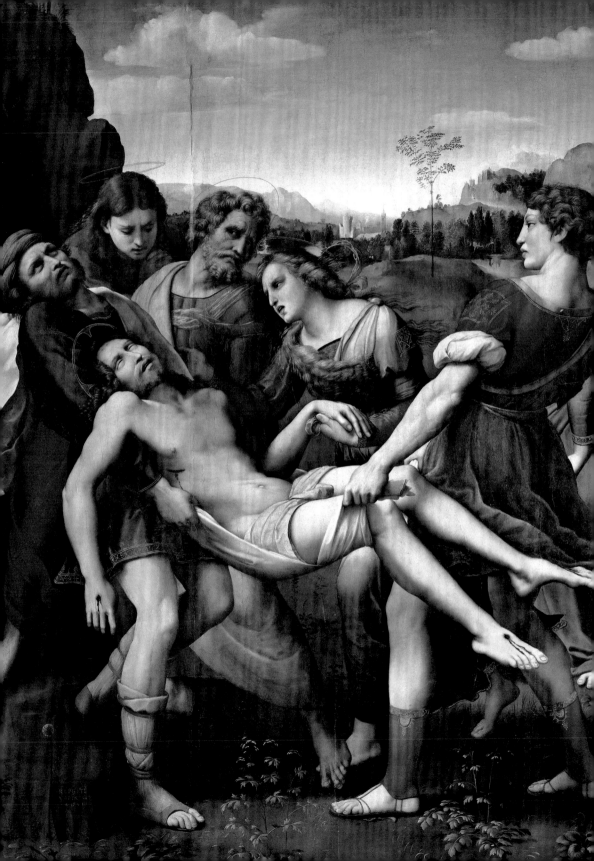

烏爾比諾小子被富豪貴族階級認可之後，逐漸開始接到一些大訂單。

比如這幅《基督被解下十字架》：

從這幅畫的草稿來看，最初的構圖設計其實不是這樣的。

最初的構圖，倒是和他在烏爾比諾的師父佩魯吉諾（Pietro Perugino）的作品很像，唯一不同的就是他畫得比較好……

「喂！」

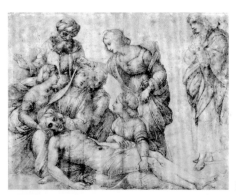

《基督被解下十字架》草圖
拉斐爾

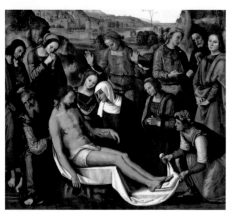

《哀悼基督》
（*Beweinung Christi*）
佩魯吉諾 1495

《基督被解下十字架》（*The Deposition*）1507

但後來為什麼又會改成現在的構圖了呢？

據說，因為他看到了米開朗基羅的《聖殤》。

兩個基督的肢體動作，是不是很像？

注意右下角跪著的那個女的，據說這是在向米開朗基羅的《聖家庭與聖約翰》（*Doni Tondo*）致敬。

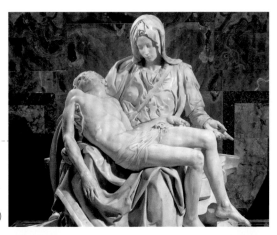

《聖殤》（*Pietà*）

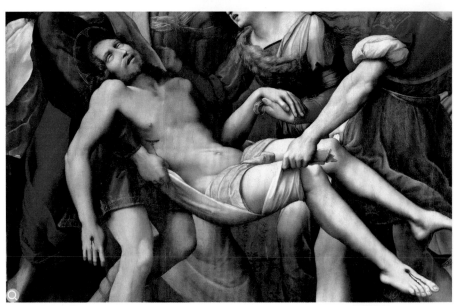

《聖家庭與聖約翰》約1507

相信在烏爾比諾小子的心裡，一定視米開朗基羅為偶像……但米開朗基羅應該挺討厭他的吧……你也不用問為什麼討厭他，米開朗基羅這一輩子就沒喜歡過誰，更何況是一個搶他風頭的後起之秀。

而且，還比！他！帥！

按你胃（Anyway），烏爾比諾小子在佛羅倫斯可以説是出盡了風頭，但他和兩位前輩之間依舊存在著差距，因為那兩個「怪物」實在太強了！

沒錯，你確實是訂單源源不斷，但畫來畫去都是些教堂的祭壇畫和貴族家裡的肖像，沒什麼真正上得了檯面的代表作！

米開朗基羅的《創世紀》、《聖殤》，還有戳在佛羅倫斯中心廣場的那個裸男《大衛》……隨便挑一個出來都能秒殺你所有作品……

而達文西就更不用說了，他用業餘賺外快的時間，就能畫出《最後的晚餐》和《蒙娜麗莎》這樣的傳世之作……

要想在短時間內趕上他們，只有一個辦法──

抱大腿。

在當時，作為一名藝術家，只要被某個位高權重的大人物看上，那你就會有機會創造名留青史的作品。

比如柯西莫·麥第奇看上了布魯內雷斯基，便給他機會蓋了佛羅倫斯主教堂的穹頂；洛倫佐·麥第奇最愛的畫師波提切利，創作了烏菲茲美術館的鎮館之寶──《維納斯的誕生》。

最不濟的，即使你沒有機會創造這種級別的藝術品，但只要得到當權者的青睞，那至少名字也有機會留在歷史裡，比如柯西莫最愛的雕塑家多納太羅，再怎麼樣也至少混進了那四隻「忍者龜」裡……

於是，烏爾比諾小子馬上鎖定了他要跪舔的物件──**教宗朱力斯二世。**

《教宗朱力斯二世像》
（*Portrait of Julius II*）
1511-1512

沒錯，這個教宗就是前面米開朗基羅那篇裡講的，被「米肌」追債追到戰場上的那位……當時，他估計也正想開除「米肌」。要知道，堂堂教宗，全歐洲地位最高的人，居然被一個破畫家追債追到戰場上，多沒面子啊？而且，還不能發火，因為堂堂教宗總不能把「討薪的勞工」殺了吧？這樣更沒面子。

烏爾比諾小子抓住了這個機會，獲得了教宗的一個大訂單——為他的私人辦公室做裝潢（畫壁畫）。這個訂單，成就了他一生最著名的代表作《雅典學院》。

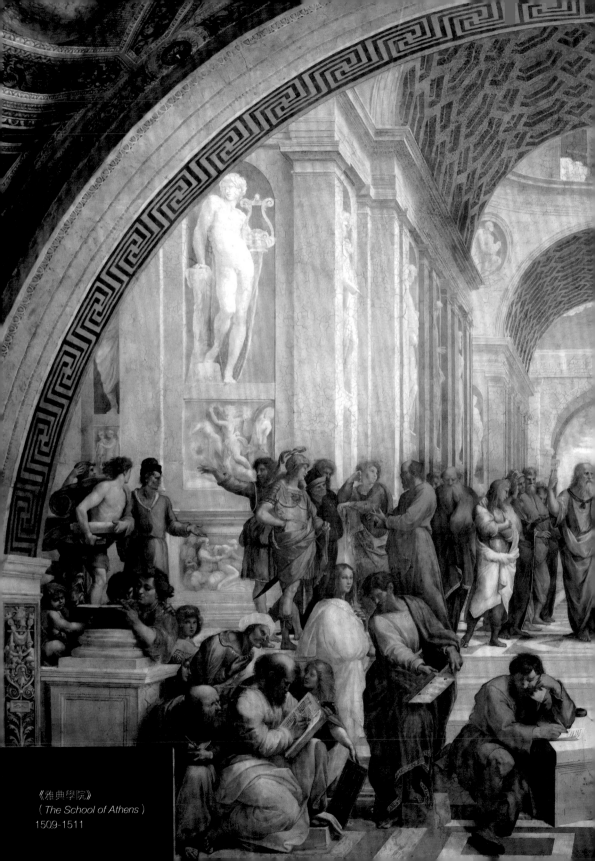

《雅典學院》
(*The School of Athens*)
1509-1511

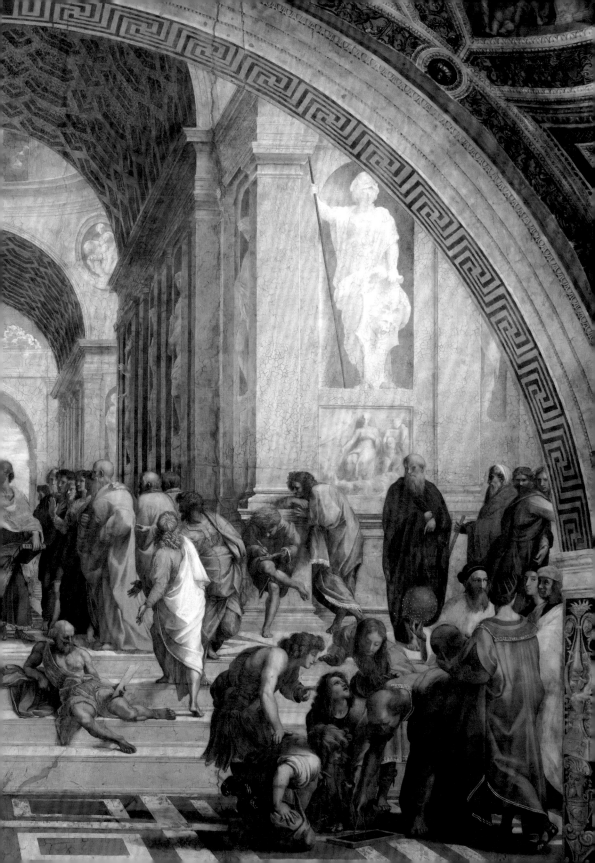

《雅典學院》取材自古希臘哲學家柏拉圖創辦雅典學院的故事。

烏爾比諾小子腦洞大開地把歷史上出現過的思想家們聚集在一起，開了一場國際學術研討大會，這場面看上去應該還挺壯觀的吧。

「寶劍男」亞歷山大

哲學家蘇格拉底

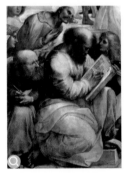
數學家畢達哥拉斯

拿圓規的歐幾里得

最有意思的是，這個像攤爛泥一樣的老頭，他叫戴奧吉尼斯，奉行的人生哲學是：「像狗一樣活著。」說得雅一點兒就叫：犬儒。傳說亞歷山大大帝有一次站在他的面前，說可以為他實現一個願望，他卻說：「走開！別擋著老子的陽光。」所以，以後如果有人問你，你的夢想是什麼，你可以回答：「別擋住我的陽光。」聽起來高冷，說起來過癮！

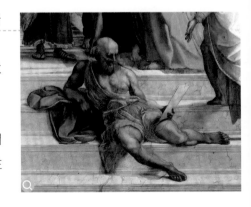

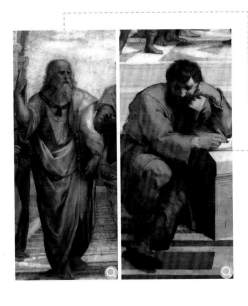

烏爾比諾小子根據達文西的頭像畫了哲學家柏拉圖；根據米開朗基羅的頭像畫了哲學家赫拉克利圖斯。

呦吼。

按你胃（Anyway），這一次，他直接把達文西和米開朗基羅本人給「致敬」到畫上了……

當然了，他自己怎麼可能放過這個名留青史的機會呢？他參考之前波提切利的「簽名方式」把自己的臉也塞了進去。

這應該是這三個「冤家」第一次，也是當時唯一一次的「同框」……

通過這幅畫，烏爾比諾小子證明了：

自己不僅能hold住小清新（肖像畫），
也能hold住大場面（壁畫）。

這幅畫可以算是一個分水嶺，畫完這幅畫，烏爾比諾小子就真正趕上了他的兩位前輩，成為與他們齊名的

「文藝復興三傑」之一。

說到這裡，可能你早就猜到了烏爾比諾小子的真名了吧？

他就是**拉斐爾（Raphael）**。

這個時候，拉斐爾從名氣到能力，已經足以和另兩個「忍者龜」相抗衡了。

就拿《雅典學院》隔壁的這幅**《詩壇》**來看：
畫中一共有28個人，卻一點兒不覺得亂！最牛的是人物與人物之間還**相互呼應**！

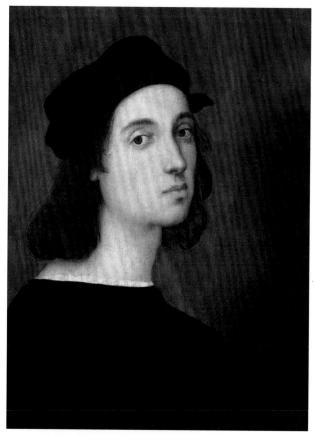

《拉斐爾自畫像》（*Self-portrait*）1506

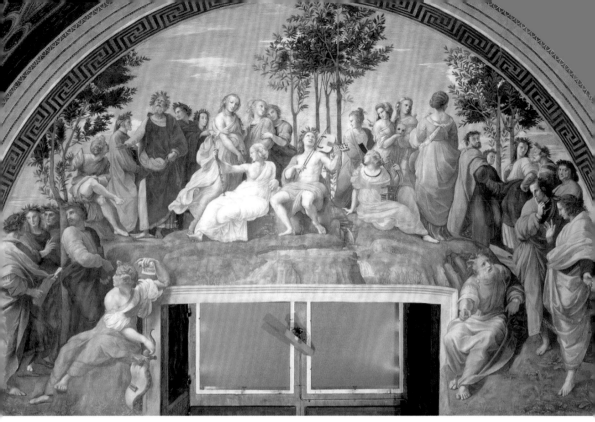

《帕爾納斯山》（*The Parnassus*）1511

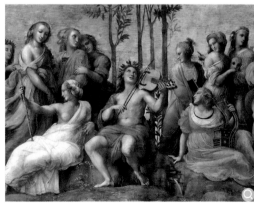

幾百年來，具備這種功力的，只有一個人：林布蘭。

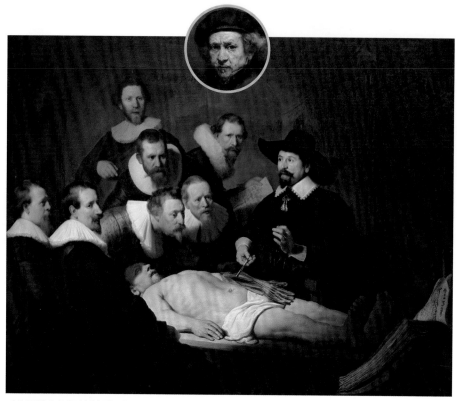

《杜爾博士的解剖學課》（*The Anatomy Lesson of Dr. Nicolaes Tulp*）林布蘭（Rembrandt）1632

而且，他hold住的人數還遠遠不及拉斐爾……

 你問我為什麼不算上米開朗基羅？
因為他根本就不是人！

如果將拉斐爾的畫按照時間順序排列，那就是一部「發跡史」。

他的專業水準是隨著年齡的增長而不斷提高的。

一個完全不懂藝術的人也能看出其中的差別……

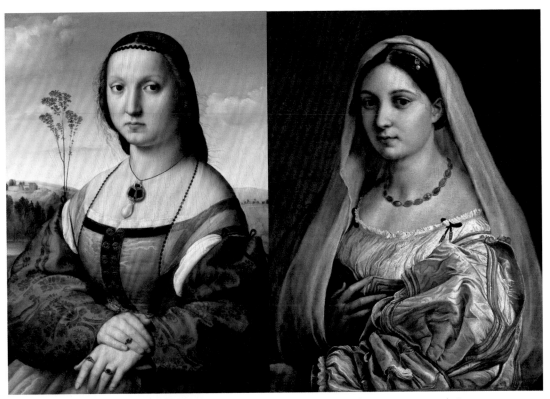

《馬達萊娜多尼肖像》（*Portrait of Maddalena Doni*）
1506

《披紗巾的少女》（*Woman with a Veil*）約1516

這是他23歲時的作品……且不說畫功，
連人物的pose都是照搬《蒙娜麗莎》的……

再來看看他33歲時的
作品……

放在一塊兒讓人難以相信是同一個人畫的！

而拉斐爾的「專業水準」在歷史上也是褒貶不一的……

300多年後，有一群來自英國的粉絲成立了一個以他名字命名的門派：拉斐爾前派（Pre-Raphaelites）。

它的主要成員有：

約翰・米雷（John Everett Millais）

但丁・羅塞蒂（Dante Gabriel Rossetti）

威廉・漢特（William Holman Hunt）

為什麼叫「拉斐爾前派」？

因為在他們看來，拉斐爾出名前的專業水準完全沒得挑剔，但成名後，就開始雇「槍手」量化生產，生產出來的產品自然就很「商業化」……在他的鼎盛時期，門下有50多名學徒，比較著名的有朱利奧・羅曼諾(Giulio Romano)、喬凡尼・達・烏迪內（Giovanni da Udine）、佩里諾・德爾・瓦加（Perino del Vaga）。

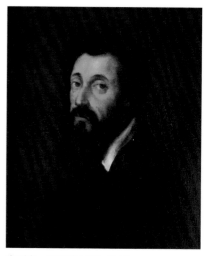

朱利奧・羅曼諾1499-1546

從他17歲出師到37歲的20年裡居然創作了300多幅作品！而達文西活了60多歲，加上鉛筆草稿和未完成的畫也才50多幅。

《愛情戲》（*The Lovers*）朱利奧・羅曼諾 1525

　　拉斐爾的工作室就像是個流水線工廠，而他只需要掌握最後一道工序：簽名（有些報價低的訂單，甚至連名都不簽）。

　　聽上去好像有點兒不地道，但不管怎麼說，反正他的客戶願意埋單，我們又何必瞎操心呢？

　　這也可以算是之前奮鬥的果實吧。

　　拉斐爾能在這麼短的時間裡就獲得成功，除了過硬的專業水準外，還有最重要的一點：

ＥＱ高！

許多文學作品都將拉斐爾描繪成一個性格溫雅、樣貌清秀的美男子……我沒和他聊過天，不知道這究竟是不是真的，但是他能和每個客戶搞好關係這一點，相信就不是所有人都能做到的……

然而，好性格的人，通常都會伴隨著一個致命的缺點，就是**不懂得拒絕。**

教宗朱力斯二世死後，新任教宗利奧十世（他出自麥第奇家族）也很喜歡拉斐爾，還為他說了一門親事……

拉斐爾明顯對這個女的沒感覺，但他又不好意思拒絕……

婚是訂了，但卻一直不結！
直到他掛了，這姑娘還是他的未婚妻……

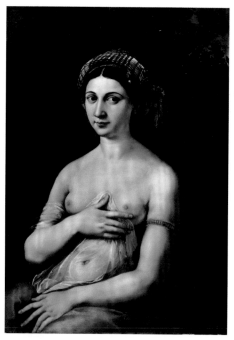

《年輕女子肖像》
（*The Portrait of a Young Woman*）1518-1519

這期間，拉斐爾正和一個麵包師的女兒瑪格麗塔打得火熱……

火到什麼程度呢？

拉斐爾死的時候只有37歲……（和梵谷一樣）有一種說法，說他其實死於縱欲過度……就死在這位「麵包妹」的床上。

拉斐爾本該傳奇的一生，就這樣莫名其妙地畫上了一個句號……

有意思的是……

《訂婚儀式》
（*The Betrothal of Raphael and the Niece of Cardinal Bibbiena*）
安格爾（Ingres）1813-1814

他死的那天正好是自己的生日，

而且，那天也是耶穌受難日！

可能，上帝也想請他在最巔峰的時候為自己畫一幅肖像吧？

拉斐爾死後葬在萬神殿，他的墓碑上寫著這樣一段話：

拉斐爾長眠於此……他生，大自然被其征服；他逝，大
自然隨之而去。

《拉斐爾和弗馬里娜①》（*Raphael And The Fornarina*）
安格爾（Ingres）1814

① 弗馬里娜就是傳說中的瑪
格麗塔。

文藝復興成功學

提香（Tiziano Vecellio），1488/1490-1576

有錢，是衡量一個人成功的標準嗎？

如果你熱衷看那些「成功學」的書籍，會發現它們一定不會同意這個觀點。然而，它們舉的例子又往往都是那些有錢人。感覺就像自己在打自己的臉……

其實，這也沒辦法，因為社會價值和影響力這種東西很難量化，所以銀行帳戶上的數字反而成了一個最直觀的衡量標準。

如果按照這個標準，那文藝復興時期最成功的藝術家應該就是他了——

提香（Titian）。

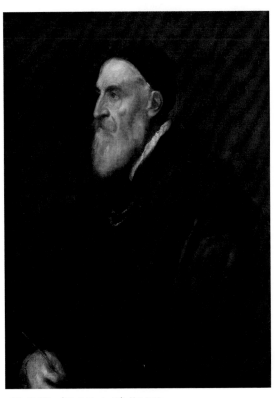

《自畫像》（*Self-Portrait*）約1562

提香到底多有錢？
我們來算一筆賬：

米開朗基羅雕《大衛》花了3年的時間，最後賺了400個金幣……而提香每年的固定收入是**700個金幣**。

所謂「固定收入」，就是什麼事都不幹就可以賺的錢（主要是擔任宮廷畫師的年薪）。

而他每為國王查理五世畫一幅肖像畫，還可以得到**1000個金幣**的獎金。

提香之所以那麼有錢，其實原因很簡單：

因為他是威尼斯畫派的「一哥」。

只要是他想畫的單子，基本就沒別人什麼事兒，
而且還能隨便開價，當時整個義大利所有的權貴幾乎
都是他的客戶！

《查理五世的英姿》
（ *Equestrian Portrait of Charles V* ）
1548

《查理五世與獵犬畫像》
（ *The Portrait of Charles V with a Dog* ）
1533

《查理五世坐像》
（ *Seated Portrait of Emperor charles V* ）
1548

那提香的專業水準究竟如何呢？

佛羅倫斯的那幫「老炮」們其實看不太上提香。不光提香，他們連整個威尼斯派都有點兒看不上。就有點兒像奧斯卡的小金人看不上柏林的「大笨熊」一樣，「我很尊重你，但就是看不上你」！

米開朗基羅有一次去拜訪提香。欣賞完他的《達妮》（宙斯化身成黃金雨和達妮交配的故事）後對徒弟瓦薩利說：「威尼斯藝術家就是不重視素描，所以不可能在方法上有所突破。」

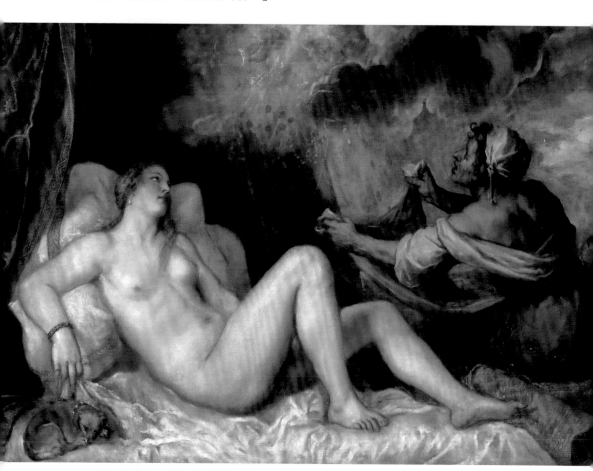

《達妮》（*Danae*）1560-1565

這句話是什麼意思呢？

佛羅倫斯大多數畫家都受到了喬托的影響，他們覺得構圖才是繪畫的根本。要畫得像，就得專心研究構圖和素描，而威尼斯派則更重視色彩。其實就是個審美偏好問題。

這裡就要提到一個人，他的名字叫作

吉奧喬尼

（Giorgione）。

他是提香的師兄，也是威尼斯派的開山鼻祖之一。

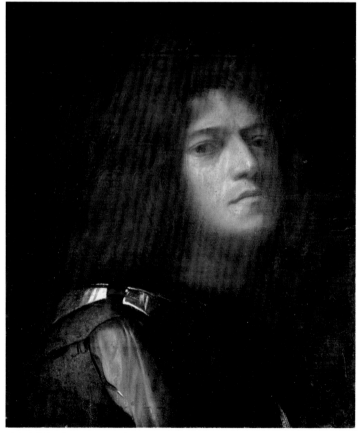

《自畫像》（*Self-portrait*）吉奧喬尼 約1508

在他出現之前，威尼斯畫家都是佛羅倫斯那批超級巨星的「腦殘粉」。

雖然也有大師級人物，但卻沒什麼很明顯的個人風格。比如提香和吉奧喬尼的師父貝里尼（Bellini），他以畫聖母聞名，卻和拉斐爾的聖母沒太大差別。

《聖母子、施洗者約翰與聖伊莉莎白》
（Madonna and Child with Saints John the Baptist and Elizabeth）
貝里尼 16世紀初

《帶金翅雀的聖母》
（The Madonna of the Goldfinch）
拉斐爾 1505-1506

吉奧喬尼就覺得：老是山寨佛羅倫斯多無聊啊，我要玩點兒新鮮的！

於是，他乾脆不打素描底稿，直接往畫布上刷顏料！而且，他追求的色彩，也是大自然真實的顏色！

瞭解一點兒藝術史的朋友可能會覺得，這不就是印象派嗎？！

沒錯！其實，印象派的那套理念早在300多年前就已經有人想到了。

《卡斯第佛朗哥聖母像》（*The Castelfranco Madonna*）吉奧喬尼 1503-1504

但為什麼吉奧喬尼的畫和那幫印象派差別那麼大呢？

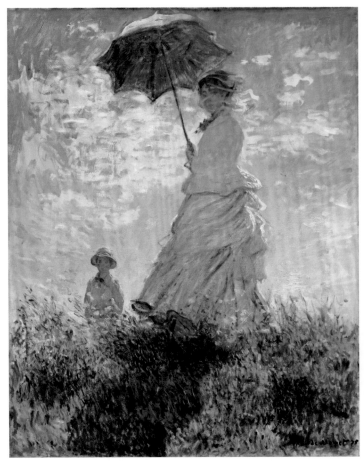

《撐傘的女人》（*Woman with a Parasol*）克勞德・莫內（Claude Monet）
1875

作為一名文藝復興時期的畫家，如果真的畫出莫內、雷諾瓦那種作品，那我相信他可以很順利地把自己餓死。當時的人對審美的接受程度還遠遠沒有那麼超前，這就相當於在清朝穿比基尼游泳……領先一步是超前，領先兩步則會讓你死得很慘。

雖然在今天看來，吉奧喬尼的畫對我們來說就是「古典繪畫」。

但在當時，他的畫就已經很超前了。

就拿題材來說，當時的作品題材通常不是《聖經》就是神話，畫什麼都要有個典故！而吉奧喬尼的許多作品就讓當時的人看得莫名其妙，甚至讓許多學者懷疑自己的知識積累。

瓦薩利曾經就提到過這樣一件事。有一次，吉奧喬尼在和別人爭論「雕塑和繪畫究竟哪個比較好」這個問題。雕刻家說：「相比於繪畫，雕塑的優點在於可以360°全方位觀看。」

而吉奧喬尼不贊成這個觀點，他認為看畫的時候你完全不用動，就能看到藝術家想要表現的所有角度。（可見他不光有印象派的思維，還有一顆想要發明電視機的心。）這聽上去似乎有點兒不可思議，但吉奧喬尼還真的做到了。

他畫了一個轉身背對觀眾的裸男，腳下的池水映出男人的正面。一旁是他剛脫下的胸甲，從胸甲的表面可以清楚地看到他的左側面。而在右側面有一面鏡子，可以反射出他的右側。

《暴風雨》（*The Tempest*）
吉奧喬尼 1508

吉奧喬尼在一個二維空間裡

表現出了 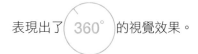 的視覺效果。

可惜，這幅畫我們只能在文字記載中找到，沒人知道它現在究竟在哪兒、長什麼樣子。

《弗朗切斯科‧瑪麗亞‧德拉‧羅維雷肖像》
（*Portrait of a Young Nobleman with His Hand Resting on a Helmet*）（傳）吉奧喬尼 1502

不過，這個故事應該是確有其事的，因為吉奧喬尼的確很喜歡畫盔甲，還喜歡通過金屬的反光營造空間效果。

其實，吉奧喬尼存世的作品很少，因為他才活了三十多歲。如果他能活得久一點兒，以他的才華，很可能會成為另一個改變藝術史的人。（所以説活得久比什麼都重要，因為你活得久，作品就會多嘛！當然，如果你是梵谷的話，可以當我沒説⋯⋯）

而我們的主角──提香就活得很久（官方説他活了88歲，但據説他真實年齡有100多歲）。

之所以要花那麼多篇幅在吉奧喬尼身上，是因為提香的風格受到吉奧喬尼很大的影響，與其説吉奧喬尼是提香的師兄，不如説他更像是提香的師父。

《武士肖像》（*Portrait of a Military Captain with his Squire*）
（傳）吉奧喬尼 1518-1522

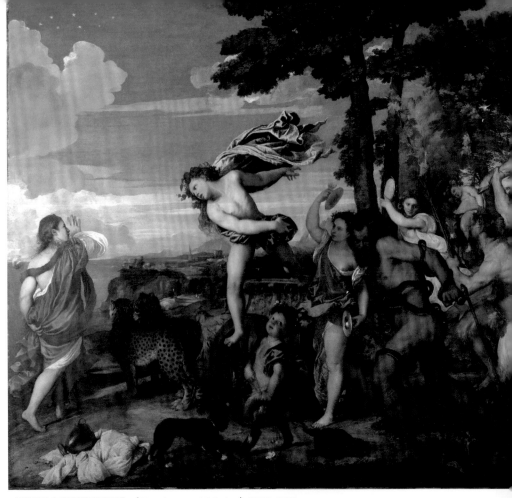

《酒神巴克斯與雅瑞安妮》（*Bacchus and Ariadne*）1522-1523

　　提香的這幅《酒神巴克斯和雅瑞安妮》就能體現出他繼承了師兄吉奧喬尼的衣缽……

　　這幅畫講的是雅瑞安妮被英雄忒修斯拋棄之後，和酒神巴克斯相愛的故事……這是希臘神話中的一個橋段，但是注意畫面中那個被蛇纏繞的裸男。從他的動作和肢體語言來看，應該是《荷馬史詩》中的先知──勞孔。他在這幅畫中的出現，完全是一種亂入。這就好像孫悟空大鬧天宮的時候突然飛出來一個白骨精……雖然是同一齣戲裡的角色，但是出場順序卻亂了，這讓許多人看得莫名其妙。這點就很**「吉奧喬尼」**。

在色彩的搭配方面，提香也很講究。

注意畫面中心那個袒胸露乳的「敲鑼女」，她的上衣是暖色系的黃色，下半身是冷色系的藍色……

其實，整幅圖的色彩也是藍黃（冷暖）搭配的，左上角的藍天，搭配右下黃哈哈的裸男。

在裸男的腳邊，還有一朵藍色的小花。

值得注意的是畫面中心的巴克斯，他披風的這種紅色，在當時整個義大利只有提香一個人能調出來，被稱為——

提香紅。

這可能就是提香青出於藍勝於藍的地方。

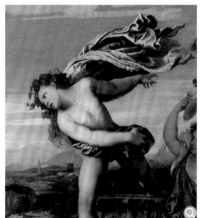

相傳，吉奧喬尼和提香的關係其
實並不好，因為提香當時模仿吉奧喬
尼已經到了沒人能分辨的地步了……

在羅浮宮的《蒙娜麗莎》背後，
有一幅畫……

據說，這幅畫是提香和吉奧喬尼
的「合作款」。

不是關係不好嗎？怎麼還一起
畫畫？因為吉奧喬尼畫到一半不畫
了……因為他死了。

於是，提香便接過了畫筆，幫師
兄完成了剩下的部分。

這幅畫究竟哪些部分出自提香之
手，一直到現在都很難分辨。

一個靠山寨自己發家的師弟，結
果卻混得比自己好……

這種事相信誰都無法接受吧？

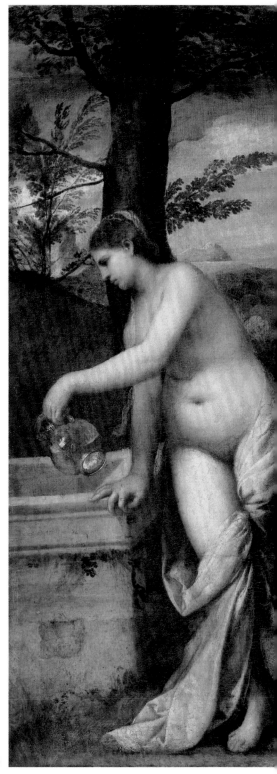

《牧人演奏音樂》（*Pastoral Concert*）
吉奧喬尼或提香 1509

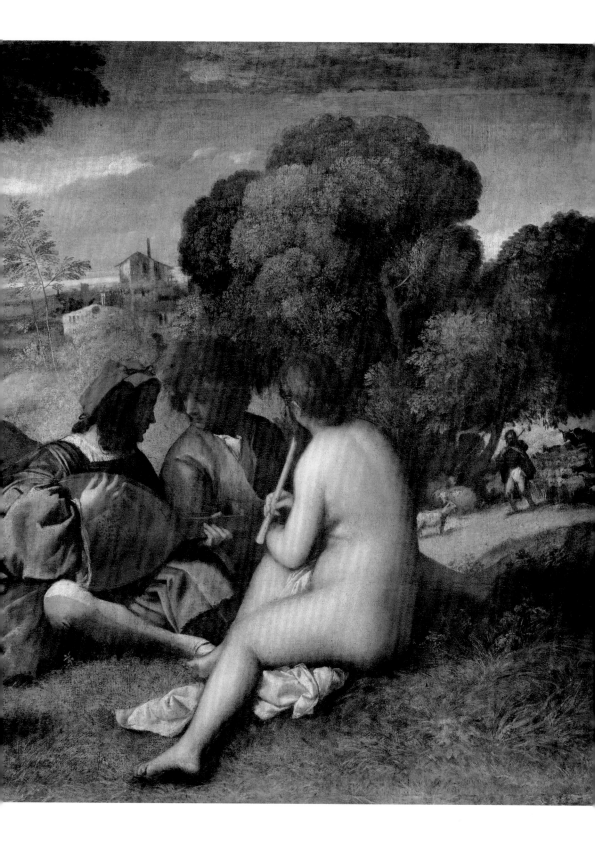

提香之所以混得那麼好，除了命長，還有一個最主要的原因──會拍馬屁！

前面提到過，當時所有有權有勢的人幾乎都是提香的客戶……就因為他有一手畫肖像畫的絕活！

當時的肖像畫，都是那種類似硬幣頭像的呆滯臉，而提香的肖像畫，則讓人物在畫中「動」了起來！

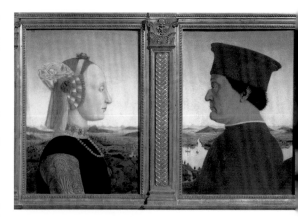

《戴紅帽子的男子畫像》（*Portrait of a Man in a Red Cap*）約1510

　　不僅如此，他還能通過人物的穿著和周邊的環境滿足客戶低調炫富的心理……由於他服務的客戶都是達官顯貴，所以我們自然而然地會認為，提香是個很會拍馬屁的人。

《伊莎貝拉・埃斯特畫像》
（*Portrait of Isabella d'Este*）1534-1536

《葡萄牙伊莎貝拉皇后》
（*Isabella of Portugal*）1548

　　但仔細想想，這不就是今天人們一直掛在嘴邊的「工匠精神」嗎？今天，「工匠精神」已經是個被廣告商用濫的詞了，人人都知道，但卻很少有人能說出這個詞的真正含義。

　　在我看來，所謂的「匠人精神」，其實就是：

讓客戶爽！

　　比如說，木匠用量身訂製的家具來配合使用者的身高、體重，裁縫用不同的面料和剪裁為客戶帶來更舒適的穿衣體驗……所謂「匠心」，就是更用心地做別人都在做的事情，目的就是讓客戶爽！

　　這麼說起來，提香的肖像畫不就是最能體現匠心嗎？

下面這幅畫，就是「讓客戶爽」的經典案例：《烏爾比諾的維納斯》。

這幅畫本來不叫這個名字，加上個「維納斯」就是為了聽起來沒那麼……
色情。

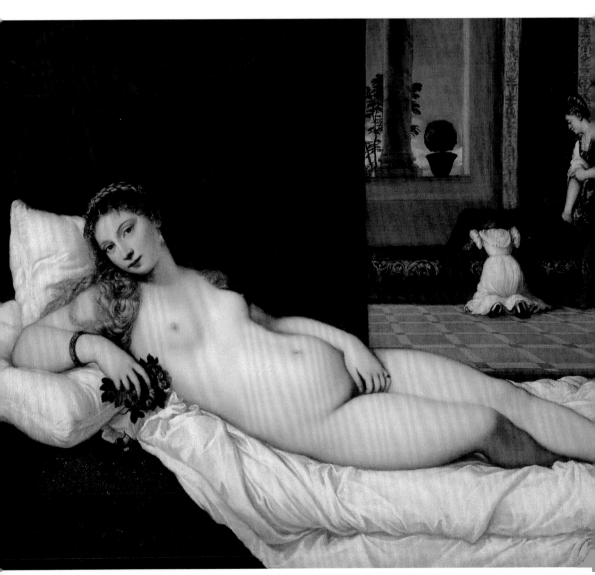

《烏爾比諾的維納斯》（*Venus of Urbino*）1538

這幅畫其實就是一幅古代定製版的「A片」。

故事是這樣的，當時，烏爾比諾公爵（Guidobaldo II）剛結婚四年，妻子15歲……是的，結婚的時候，新娘才11歲（哎呀！古代人嘛，沒必要那麼較真結婚年齡）。

一個15歲的小姑娘懂什麼情趣嘛，所以公爵找到了提香，希望他能給自己的臥室畫一幅畫，主要用途就是用來「教育」自己的幼齒老婆……

因此，就出現了這麼個撩人的姿勢。

《圭多巴爾多二世‧德拉‧羅維雷》
（*Portrait of the Guidobaldo II della Rovere*）布隆津諾（Bronzino）

這個pose後來成了西方繪畫中的一種經典構圖，哥雅和馬奈的作品中都用過這個姿勢……

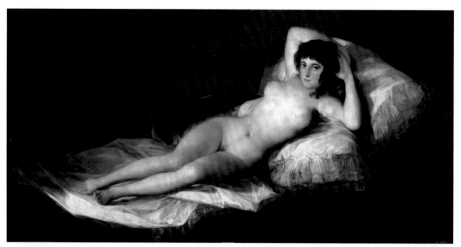

《裸體的瑪哈》（*The Nude Maja*）哥雅（Goya）1797-1800

《奧林匹亞》（*Olympia*）馬奈（Manet）1863

但其實這個姿勢也不是提香原創的，吉奧喬尼早在28年前就用過這個pose了。

《入睡的維納斯》（*The Sleeping Venus*）吉奧喬尼 1510

不過，吉奧喬尼畫的維納斯正閉著眼睛，看上去很清純、很仙，而提香的維納斯好像正在盯著一個剛走進房間的人。她眼神曖昧，彷彿在對那個人說：「來呀，baby！」

注意，在維納斯的腳邊還躺著一隻小狗，小狗象徵忠誠，意思就是說：「你要騷，但是只能對我一個人騷（直男的要求永遠都那麼高）。」而小狗正在酣睡，說明進來的是一個它很熟悉的人──**烏爾比諾公爵。**

不難想像，當公爵大人看到這幅畫的時候，一定很滿意吧！

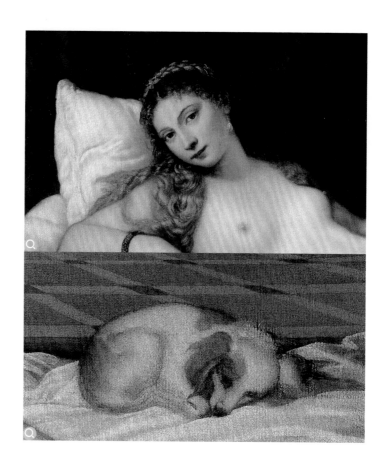

總結下來，提香就是個專業水準高、口碑好、服務棒的匠人！

套用成功學書籍裡常用的一句話——

提香的成功並不是偶然的！

文藝復興
根本不存在

瓦薩利（Giorgio Vasari），1511-1574

在本書的最後一章，我想聊聊我對文藝復興的看法。

首先，我得說說 **喬治奧・瓦薩利**

（Giorgio Vasari）。

論輩分，他應該是我的祖師爺，因為他是人類第一個藝術史學家。聽起來就很厲害吧？

1550年，瓦薩利出版了一本名叫《藝苑名人傳》的書。這是史上第一本藝術史書。也是在這本書裡，第一次出現了「文藝復興」（Renaissance）這個詞。

文藝復興和中世紀、巴洛克、印象派一樣，其實就是一個名字。取名字的人本身其實是帶著主觀和偏見的。

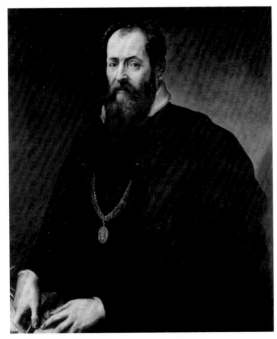

《自畫像》（*Self-portrait*）
喬治奧・瓦薩利 1550-1567

瓦薩利出於對自己所處時代高度的自信，以及對之前那個時代（中世紀）高度的鄙視，才想出了「復興」這樣的詞。中世紀的藝術真的有那麼爛嗎？其實，真的未必……因為藝術史從來都是一個時代顛覆前一個時代，就像歷史上的改朝換代一樣……

當然，瓦薩利能夠意識到自己所處時代的偉大，其實也是一件挺不容易的事情。這就好像我現在告訴你，21世紀的藝術比文藝復興還要偉大，你現在一定會覺得這就是個笑話。

但500年後呢？500年哪！連石猴都能修煉成和尚，還有什麼事不會發生？

活在一個時期裡的人，往往看不到自己所處的那個時期有多偉大，而瓦薩利能夠在當時就預判出這是一個偉大的時期，並把它記錄下來，這本身就是一件很偉大的事情。

在判定自己的時代很偉大之後，瓦薩利接下來做的事情，就是盡其所能地在這個時代留下他的痕跡。如果你有機會去佛羅倫斯，就會發現他的名字貫穿著整個文藝復興時期。

他是米開朗基羅的徒弟，為佛羅倫斯主教堂的穹頂畫了天頂畫，為麥第奇家族造了條走廊（瓦薩利長廊），還是佛羅倫斯美術學院的第一任校長。

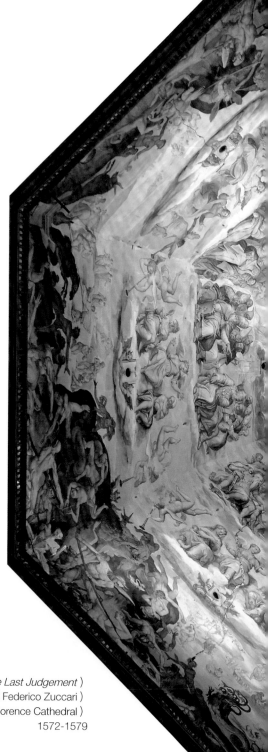

《最後的審判》（*The Last Judgement*）
瓦薩利（Vasari）和費德里科·祖卡里（Federico Zuccari）
佛羅倫斯主教堂穹頂（Dome of Florence Cathedral）
1572-1579

瓦薩利長廊

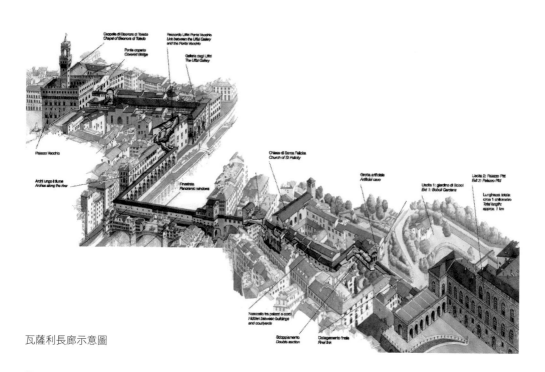

瓦薩利長廊示意圖

　　當然，最有名的還是他的那本《藝苑名人傳》。如果沒有這本書，那些大師的故事可能就此隨風而散、沒人知道⋯⋯所以，人生最重要的其實是認清自己的能力，在你的藝術才華並不出類拔萃時，可以試著講講故事、寫寫書什麼的（像我這樣）⋯⋯說不定也能走出一條陽關大道。

　　在那個時候寫一本有關藝術類的書，遠比現在要麻煩，因為當時沒有照片，更沒有網路，想要親眼看到那些藝術家的作品，就必須到處旅行踩點、去各種教堂、拜訪每個藝術家的畫室。

　　然後，再把他所看到的繪畫和雕塑用文字的方式表述出來。這樣難免會有偏差，也會帶著主觀喜惡。比如瓦薩利就特別推崇米開朗基羅的作品，因為米開朗基羅是他的師父。反之，他不怎麼待見吉奧喬尼的畫，因為他是個沒去過羅馬的「鄉巴佬」。

　　雖然，用文字描繪藝術品會有一些侷限性，但在寫藝術家的奇聞軼事方面，瓦薩利卻有先天的優勢。

因為他本人就是一個藝術家！

　　他當時扮演的角色，就像一個轉行做「八卦記者」的藝人，因為自己本來就是混文藝圈的，所以聽到緋聞的管道有很多。這就好像我以一個「過氣網紅」的身份，寫一本關於自媒體的書。如果500年後自媒體時代也變成了一個偉大的時期，那我可能就是下一個瓦薩利了⋯⋯哇，想想就好激動⋯⋯

　　喂！醒醒！

　　按你胃（Anyway），可能你會覺得，我把這些偉大的藝術家比喻成製造緋聞的藝人聽上去會很low，但其實，他們遠沒有我們想像中那麼高級。當時的那些藝術家，就人品而言，甚至還不如我們今天的明星。

　　今天的明星最多製造一些八卦新聞，而當時的藝術家，製造的都是社會新聞！而且，都是可以上案件聚焦級別的！

就拿著名的雕塑家

切利尼

（Cellini）為例，

他在藝術方面的才華毋庸置疑，他的代表作——青銅雕像《柏修斯與梅杜莎的頭》（*Perseus with the Head of Medusa*），現在就在米開朗基羅的《大衛》對面站著。

然而，切利尼在擾亂社會治安、打架鬥毆和謀殺、兇殺方面，也有著常人無法企及的造詣。他在自己的帳簿裡記載：「1556年10月26日，我出獄了，和仇家休戰一年，各自交了300元保證金。」

類似的事情在切利尼的一生中比比皆是。有一次，他和人在路上發生衝突，然後一拳就把對方打暈了，事後還單槍匹馬衝到對方家裡威脅要殺他全家。

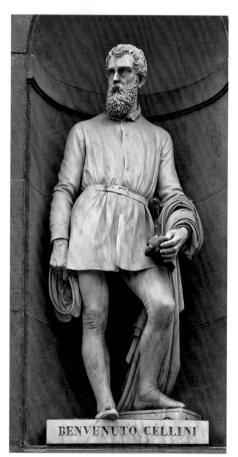

切利尼雕像

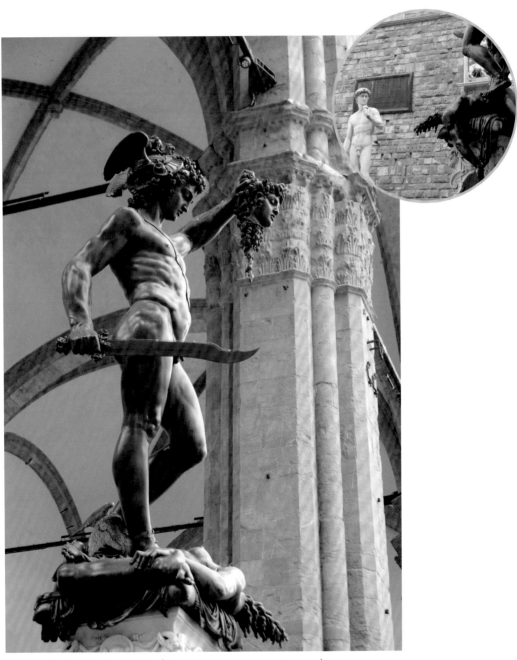

《柏修斯與梅杜莎的頭》（*Perseus with the Head of Medusa*）
本韋努托・切利尼（Benvenuto Cellini）1545-1554

被切利尼殺掉的人遍布整個義大利，甚至連法國都有。其中有他的仇家，也有妓女、酒店老闆，甚至還有貴族和強盜。有一次，他用一把大砍刀砍死了一個衛兵，這個案子被告到了教宗那裡。最後，切利尼做了幾件精美的首飾獻給教宗，居然就沒事了！

　　教宗甚至還說：「像切利尼這樣獨一無二的藝術家，不應該受法律約束，因為我知道他完全沒有錯。」

《鹽罐》（Saltcellar）本韋努托・切利尼 1540-1543

也許你會覺得，像切利尼這樣的無賴，應該只是藝術家裡的個別案例吧？其實還真不是！

之前講過的那個「維洛球」，在年輕的時候就曾經打架鬥毆殺過人；還有一次，拉斐爾的徒弟正在追殺一個叫羅索的人，因為這個「囉唆」嘴欠說了兩句拉斐爾的壞話，真的只是因為說了幾句壞話而已！這還不算是最誇張的，瓦薩利每天和他的徒弟曼諾同床睡覺，因為指甲太長不小心劃傷了曼諾，曼諾從此下定決心要殺了師父。（曼諾是男的，而且比瓦薩利年輕許多，這故事信息量是不是很大？）

所以，文藝復興時期的藝術家，和我們想像中的文藝青年形象基本沒什麼關係。他們更像是梁山好漢，平時逛街也隨身帶著刀，一言不合就拔刀互砍。這其實是和當時的社會現狀分不開的，老百姓並不受員警和法律的保護，被人欺負了也沒地方報警。實在遇到什麼連環殺人狂了，才可能會有當地族長或者權威人士帶著村民舉著火把去圍捕，抓住以後也不會移交有關部門處理，直接用私刑了斷就算了。

作為一個生活在文藝復興時期的老百姓，你最好的生存方式就是學會自衛。那些藝術家不光會帶著刀、穿著盔甲上街，還會自己研發武器（火藥、火槍）。貴族們更是把城堡打造得密不透風，麥第奇家族的那條「瓦薩利長廊」就是為了避免暗殺而造的。

所以，各個時代的藝術家都會對文藝復興時期的藝術無比嚮往……但真要讓他穿越過去可能一天都活不了。

最後（這次真的是最後了），我想分享一個自己的看法。在我看來，「文藝復興」這個概念，其實並不存在，它不過就是瓦薩利用來拔高《藝苑名人傳》整本書的slogan（品牌口號）罷了。

確實，和之前的中世紀相比，文藝復興時期的藝術的確有了翻天覆地的變化，但在人類歷史中，只要是太平盛世，藝術都會振興！別說在西方，中國的宋朝和明朝也都經歷過文藝大爆炸，因為人一旦能夠吃飽肚子，就會開始閒不住，然後發展藝術。

然而，在每次「大爆炸」之前，都會有一些前兆：

①中產階級人群開始對藝術產生興趣；

②有那麼幾個藝術家開始冒頭（喬托、米開朗基羅、達文西等）；

③背後有一個大財團的資助（麥第奇家族）。

這樣看來，我們現在很有可能正處於一次「大爆炸」的前夕，因為所有條件似乎都已經吻合了。

甚至有可能，

爆炸已經開始了……

只不過，我們正處於爆炸的中心，自己看不到罷了。

這次就到這兒吧！

世界太無聊，我們需要文藝復興【暢銷版】

9位骨灰級的藝術大咖，幫你腦袋內建西洋藝術史

作　　者　顧爺
封面插畫　陳渠
封面設計　白日設計
內頁構成　詹淑娟
編　　輯　柯欣妤
行銷企劃　王綬晨、邱紹溢、蔡佳妘
總編輯　　葛雅茜
發行人　　蘇拾平

出版　　　原點出版 Uni-Books
　　　　　Facebook: Uni-Books 原點出版
　　　　　Email:uni-books@andbooks.com.tw
　　　　　台北市 105 松山區復興北路 333 號 11 樓之 4
　　　　　電話：02-2718-2001　傳真：02-2718-1258

發行　　　大雁文化事業股份有限公司
　　　　　台北市 105 松山區復興北路 333 號 11 樓之 4
　　　　　24 小時傳真服務　（02）2718-1258
　　　　　讀者服務信箱 Email: andbooks@andbooks.com.tw
　　　　　劃撥帳號：19983379
　　　　　戶名：大雁文化事業股份有限公司

初版一刷　2018 年 03 月
二版一刷　2023 年 03 月
二版二刷　2024 年 01 月
定價　　　460 元

ISBN　　　978-626-7084-65-6（平裝）
ISBN　　　978-626-7084-68-7（EPUB）

原著作名：【小顧聊繪畫 ‧ 文藝復興】
作者：顧爺
本書由天津磨鐵圖書有限公司授權出版
限在港澳台及新馬地區發行

國家圖書館出版品預行編目 (CIP) 資料

世界太無聊,我們需要文藝復興 / 顧爺
著 . -- 二版 . -- 臺北市 : 原點出版 : 大雁
文化發行 , 2023.03
256 面 ; 17×23 公分
ISBN 978-626-7084-65-6（平裝）
1. 繪畫 2. 畫論
940.7　　　　　　　　　111021329